CMAZ!!

臺灣同人極限誌

本期封面Vol.15 /韓奇露

序言

Cmaz!!臺灣同人極限誌已經邁向第十五期嚕。本期的內容又更加豐富了，封面繪師邀請到筆觸細膩、畫風具有水彩的渲染飄逸效果的「韓奇露」。而這期的專欄開設特別企畫，邀請到第三屆金漫獎─少年漫畫類獎得主「葉明軒」來分享這位台灣傑出漫畫家的心路歷程，來瞧瞧葉老師暢談作品的堅持與夢想吧。

此外，無限徵稿活動也持續展開，只要你有ACG繪圖的無限創意與熱情，都歡迎加入Cmaz的大家庭，與我們一同打造屬於臺灣ACG的創作舞台!!

Contents

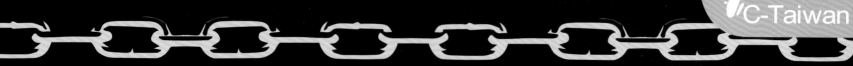

進擊の蚵仔煎
attack on Oyster omelette

我們家蚵仔煎也要跟上進擊的風潮，變成風靡臺灣的特色小吃。看到這邊，還是一頭霧水吧。就讓小編來跟您們解說，進擊の巨人在ACG界颳起了一股風潮，現在口頭禪從「吃飽沒」變成「你看了沒」（誤很大）

回到正題，Cmaz這次突破以往傳統的主題繪，決定搭上現今流行話題，進擊の巨人，結合臺灣特色小吃蚵仔煎，讓繪師們發揮您們無限的想像力，怎麼把蚵仔煎變成進擊の蚵仔煎呢？！快來一同與Cmaz來追這股風潮唷>∧

🔖 概述

是日本漫畫家諫山創的漫畫作品，在講談社《別冊少年Magazine》2009年10月號（創刊號）上開始連載，於2013年發表動畫化，於同年4月6日播放。單行本發行數量，2013年6月到第10卷為止累計突破2000萬本。

🔖 故事內容

107年前（743）年，世界上突然出現了人類的天敵「巨人」，面臨著生存危機而殘存下來的人類逃到了一個地方，蓋起了三重巨大的防護牆。人們在這隔絕的環境裡享受了一百多年的和平，直到艾連‧葉卡十歲那年，60公尺高的「超大型巨人」突然出現，以壓倒性的力量破壞城門，其後瞬間消失，巨人們成群的衝進城牆內捕食人類。艾連親眼看著人們、母親先後被巨人吞食，懷著對巨人無以形容的憎恨，誓言殺死全部巨人。城牆崩壞的兩年後，艾連加入104期訓練兵團和巨人戰鬥的技術。在訓練兵團的三年，艾連在同期訓練生裡有著其他人無法比擬

🔖 進擊的巨人

107年前（743）年，世界上突然出現

巨人（一般巨人和奇行種）的基本行動原理就是捕食人類，且對於人類以外的生物毫無興趣。多數似乎不具備充足的智力，不著衣服，也不會使用任何工具（野獸型巨人例外）。雖然行動上主要是捕食人類，但在100年以上沒有足夠人類可供捕食的情況下依然能夠繼續存在，推測巨人並不需要進食以維持生命，捕食人類的行為只是單純的殺戮。對於人類的存在有一種未知的感覺方法，通常種一般會被多人集中的地方吸引。然而它們似乎並不進食人類遺體。原因不明的，肉體組成物質密度相當低，體重遠比看到的輕。經實驗得知，依個體而異，缺乏日光會使部分巨人行動力下降。根據最新的連載提及，部份巨人可轉變成人類的外貌）。同時，部份巨人並不以捕食人類為唯一行動準則（也可能是巨人可轉變成人類的外貌）。英譯不使用「巨人（Giant）」而使用「泰坦（Titan）」（作品的英譯為Attack on Titan）。

🔖 巨人的介紹

在107年前（743年）突然出現，將人類捕食竭盡、如謎一般的存在。正如其名，擁有身高大約3至15公尺高的巨大身軀。大部份以男性的外表存在，沒有生殖器官，因此繁殖方法並不明確。擁有極高的體溫，生命力非常強韌，即使受到頭部被轟飛的攻擊，也能在一、兩分鐘內再生。唯一殺死巨人的方法是攻擊後頸長1m，寬10cm的地方（無論任何高度的巨人都通用），當此部位受到嚴重損傷後，巨人就無法再生並死亡，而死亡的巨人則會蒸發消失。

巨人（一般巨人和奇行種）的基本行

的強悍精神力，即使親眼見過地獄也依然勇敢的向巨人挑戰的艾連，即將加入嚮往已久的調查軍團。

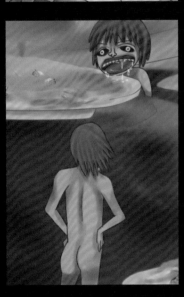

Mango
進擊的蚵仔女神

配合這次特別的主題，想出來的畫面，因為蚵仔女神出現並製造了蚵仔煎，讓原本吃人的巨人們都轉移了焦點，蚵仔女神也用身軀擋住了被破壞的城門，可以說是人類的救星。瓶頸是題目的發想吧！第一次接觸這種特別的題目。最滿意的地方是小到看不太到的蚵仔形狀耳環 XD

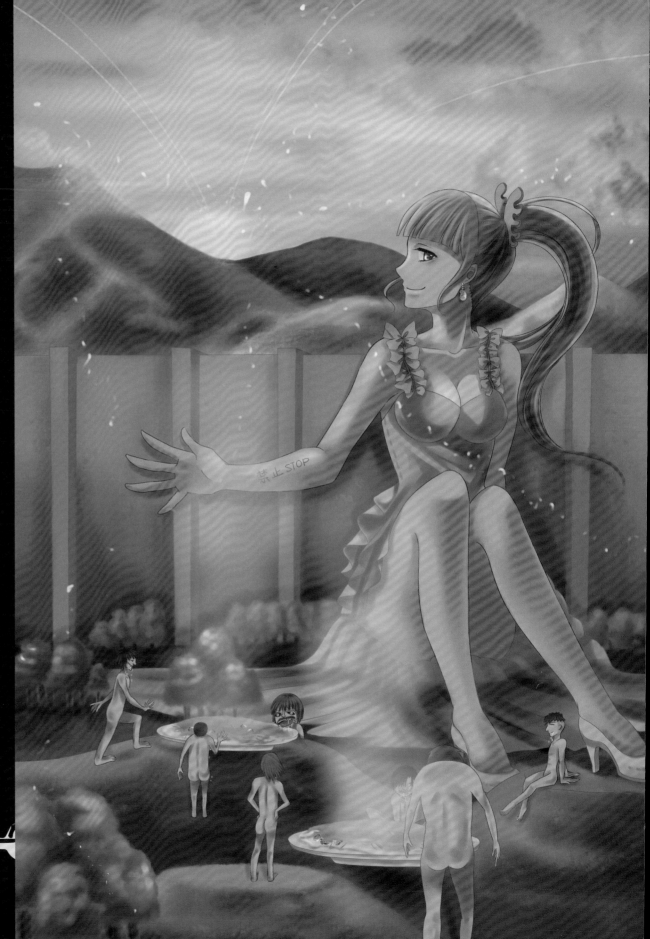

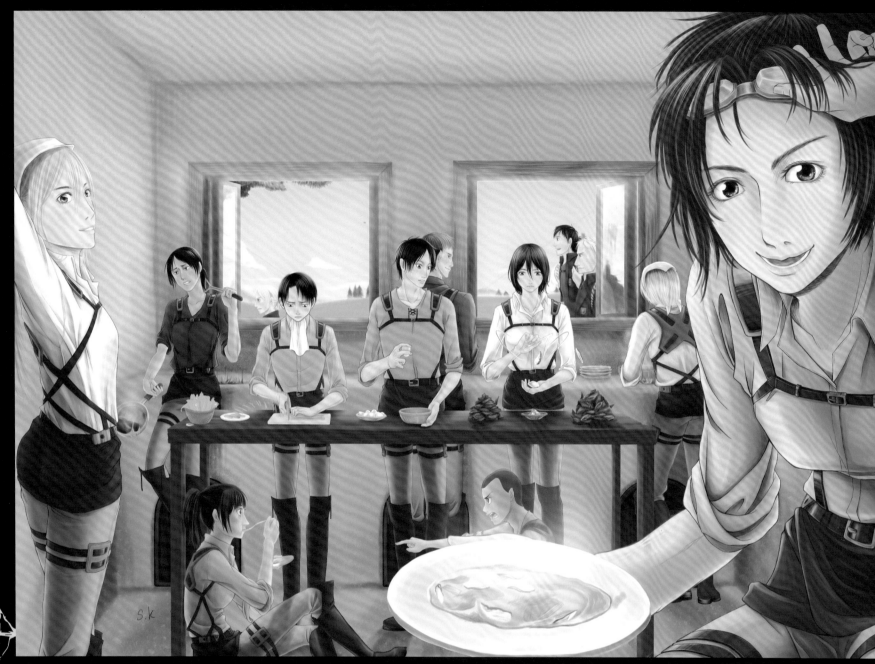

SeKazumasa - 極東的料理

大家分工合作一起完成極東的料理，應該挺歡樂的吧，雖然現況上要這麼和平好像不太可能（笑）。突發奇想一個畫面塞進 13 個角色，超極限（哭）。

名詞釋義

在中國閩南地區、東南亞及台灣等閩南人社區一般將「蠔」稱為「蚵仔」，用閩南語的語，續稱之為「蚵仔煎」。中國部分地區俗稱蚵為海蠣，故也有少數人稱之為「海蠣煎」。

在廣東的珠江三角洲特大城市的菜館和香港一般稱作煎蠔餅、蠔煎或蠔仔餅。星馬一般稱為 hao2 jian1，閩南語則讀為 oh jian。新加坡潮州人雖然也把它寫作「蚝煎」，可是把它讀為「蚵煎」(oh lua)。英語一般譯作 Oyster omelette（牡蠣蛋餅）

由來

1 在鹿港天后宮前的一個路邊攤。一位郭老先生從日據時代的海軍退伍下來，就做起海產的小吃生意。為了讓普羅大眾能夠接受腥味極重的蚵仔，研發出了「蚵仔煎」：意外的大受歡迎。現在當你走到鹿港天后宮前的這吃法也普遍的傳開。但是當你詢問當地人，哪間最好吃呢？他們還會告訴你，傳承至今郭老先生的攤子，還是最道地的：蚵仔煎。

2 於西元1661年，荷蘭軍隊占領台南，鄭成功從鹿耳門率兵攻入，意欲收復失土，鄭軍勢如破竹大敗荷軍，荷軍在一怒之下，把米糧全都藏匿起來，鄭軍索性就地取材將台灣特產蚵仔、番薯粉混合加水和煎成餅吃，想不到竟流傳後世，成了風靡全省的小吃。

蚵仔煎小廚房

作法

作法是先用平底鍋把油燒熱，放上蚵仔、攪拌後的雞蛋、荷蒿菜（或小白菜，甚至空心菜、豆芽菜等其他蔬菜）後再淋上太白粉勾芡水，待蚵仔熟時盛起，淋上特製醬料後即可食用，製作方便，味道鮮美，幾乎每個台灣夜市都可以找到賣蚵仔煎的攤位。其中麵糊勾芡水、醬汁的配方以及烹煮方式，各地各家也各有不同，從最簡單的番茄醬、甜辣醬以及豆瓣醬到店家自製獨門配方的醬料皆有。

許多蚵仔煎的攤位會兼賣「蟹肉煎」、「花枝煎」、「蝦仁煎」、「蛋煎」等，顧名思義，就是以花枝、蝦、蛋、青菜和太白粉芡水的組合。在台灣，著名的販賣蚵仔煎地點主要是在各大夜市。

在香港、澳門、福建等地亦有此料理，但並不十分普遍，要食煎蠔餅，必須至潮州專門食店才有得吃，香港人光顧這些潮州專門食店的行為俗稱「打冷」，而香港人食「煎蠔餅」一般會配上魚露及豆瓣醬。

在台灣，除了蚵仔煎之外，還有蝦仁煎、蟹肉煎、花枝煎、綜合煎、雙蛋煎（只有蛋沒有海鮮）等口味，因此饕客可有不同的口味選擇。

資料來源：維基百科、文化旅遊資訊入口網

韓奇露

渲染飄逸的異國協奏曲

想像一下，走在十八世紀歐洲城市寧靜的街道上，在某個轉角際遇了花草芬芳陽光；倏然回眸瞥見了優雅喝著下午茶的魔法師，這種寫實復古，卻又帶著幻想虛擬的畫面，正是本期封面繪師所擅長的畫意，她，就是韓奇露。運用準確的透視鏡頭，帶上寫意隨性的素描線搞，再利用水彩的渲染飄逸效果，為整幅畫面染上色彩，最後點綴出光線、亮點，讓心中的想像躍於紙上⋯接著，請讓 Cmaz 帶著您走進這瑰麗，讓您更了解韓奇露心中的奇幻世界，記得別讓自己太著迷在這美麗多變的石板路街頭喔！

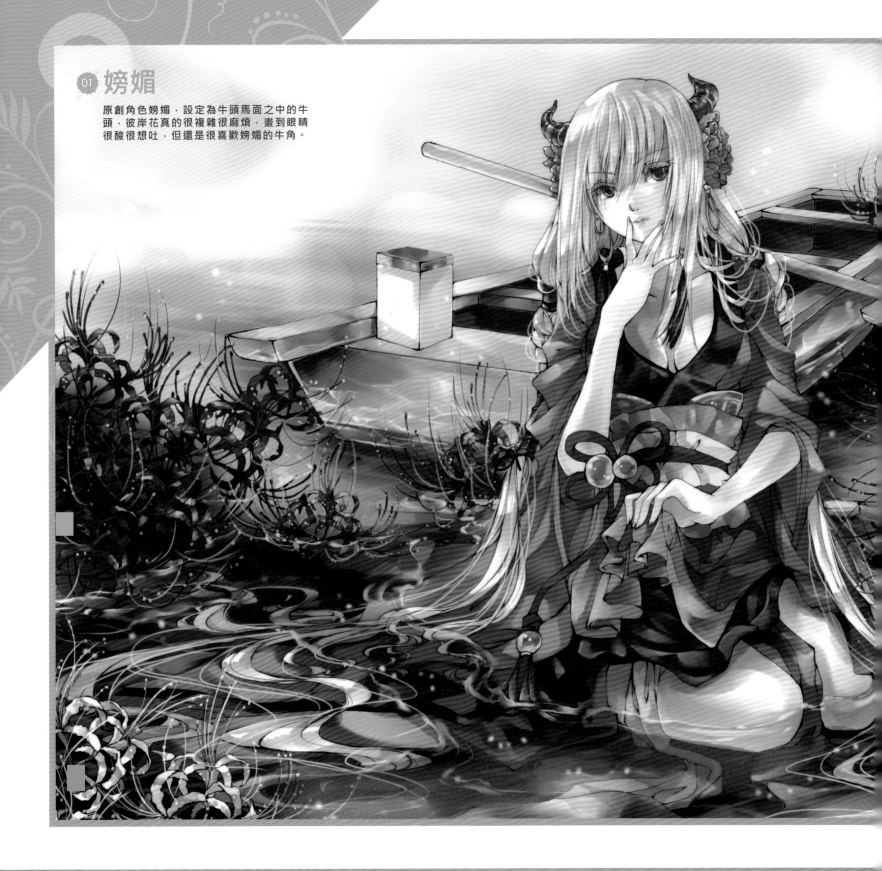

01 嬌媚

原創角色嬌媚，設定為牛頭馬面之中的牛頭，彼岸花真的很複雜很麻煩，畫到眼睛很酸很想吐，但還是很喜歡嬌媚的牛角。

渲染飄逸的異國協奏曲

ᄃ：非常開心能夠訪問到韓奇露，首先想請問韓奇露是什麼時候開始接觸同人創作？是什麼契機讓您喜歡上畫畫呢？家人和朋友對於您從事ACG繪圖的想法是？

…哪裡，能被訪問我也很榮幸呢：）第一次接觸同人創作是國一的時候，那時朋友拿了一本FF的場刊借我看，從那之後就知道有很多人都跟自己一樣喜歡畫ACG創作。同時也算正式開啟我的ACG繪畫生涯。家人不太會干涉我的創作方向，不過他們也不太了解什麼是ACG，因此平常不大會把自己的作品給他們看，不過他們對我的興趣也秉持著雖然不懂但是支持的態度。朋友的話當然只有喜歡ACG相關的那些才知道我有在畫XD，不懂這塊的朋友平常話題也不在這塊，有的朋友甚至不知道我有這方面的興趣和休閒。

ᄃ：「韓奇露」這個筆名是從何構想？對您有什麼特別的意義或是涵意嗎？

…這個名字說起來真的很羞恥，因為國中的時候很喜歡富監老師的作品也很迷戀奇犽，所以把自己的真名最後一個字的英文Han，冠上Kilua的Kilu就變成了Hankilu，最後再直接音譯成的韓奇露（恥力破表ing），不得說實在是中二裡面的中二，但是因為一直都用這個名字在網路上發表作品也結交很多好繪友，要把名字改掉不太容易，而且想當然爾大家不習慣不太習慣

02 IB 意像繪

玩完紅極一時的恐怖自製遊戲IB之後心中很震撼也很感動畫出的圖，我很喜歡MaryQ_Q

一定會還是叫韓奇露XDDD，所以所幸就不改了。對我來說也是一個用了很久捨不得丟棄的筆名（屮）

…之前您說求學階段時期，受到《獵人》與《犬夜叉》這兩部作品影響很深，現在還有什麼動漫、小說甚至是電玩作品是您特別喜歡的？畫風有因此有被影響嗎？或是有特別喜歡哪些作品想跟讀者分享呢？

近年來看的動漫新作品稍微少一點，不過有些一直很欣賞之前未提及的漫畫家，像是ARIA的天野梢老師以及插畫家像是鍊金術士系列的岸田メル老師、星座彼氏的カズアキ老師…等等，這幾位被我提到的老師，對我現在的畫風或多或少都有滿大的影響，因為很喜歡他們的風格，所以我就會想把他們融入再自己的作品中。最近這一年開始喜歡看一些歐美動畫師藝術家的作品，喜歡他們用草稿就能表現生動的肌肉線條人物動作和表情，我有一個非常欣賞的歐美藝術家叫作Michael Spooner，他畫了很多迪士尼的動畫美術設定，每次看到他筆下的星銀島場景草稿心中都充滿感動，算是我努力的目標之一。

…之前您說畫風受到另外一位繪友梅的影響，最近還有和梅再一起討論或是畫合作繪畫嗎？過程當中有甚麼特別難忘的經驗或心得可以跟讀者分享嗎？

…我們當然一直常常在連絡，不管是繪畫上還是現實生活中，她都是我很重要的好朋友（屮），前陣子我們常常討論的

是一些自己腦補的世界觀和自創人物交流互動，也因此過去一年產出的作品，幾乎都是那個主題相關的創作。這一年我面臨了一些現實生活和心理自我要求上的一些難題，因此也跟梅聊了很多。最後的結果就是我們都在繪畫上找出了一些新的想努力的目標，也順便討論了如何改變練習方式，用互相交流的方式當作動力一起創作下去，希望未來真的可以一起出合本，完成我們一個大夢想。

…您曾經說過喜歡畫古代風格的主題，包括東西方古風味都是創作主題，現在還有繼續以這個方向為主軸嗎？或是有別的創作主題呢？

我依然還是比較喜歡畫西方古代風格的東西，東方風味都比較少畫一些。但前陣子有參與LOIZA主催的山海繪合本，因此有出產一張東方古代風主題的作品。大致上我自己的創作方向會是西洋風和少少的現代風。也有人說我的背景繪很歐洲街景風，可能是因為我很想去歐洲又看了一堆歐洲照片的關係吧XD！然後最近想嘗試的新題材是魔科學的感覺，想練習畫機械裝置和造型。

…之前您說在繪畫過程中，背景的部分一直是創作的瓶頸，您也試著用鉛筆繪的方式練習，之後您還有用其他方式克服嗎？

…因為覺得自己的基本功不足，所以後來用鉛筆練習了一段的時間，一開始進度不錯感覺自己一下子進步了非常多。不過後來進步到一個階段的時候再度遇到瓶頸，速度又慢下來了。剛好那時我也有升學的事情要忙碌，繪畫這方面就先擱下。我想之後還是會繼續用鉛筆繪來加強自己場景透視的基本功。等到覺得自己OK了再去挑戰把畫好的場景上色。

03 機械師的房間

嘗試充滿機械感的學生宿舍練習圖。

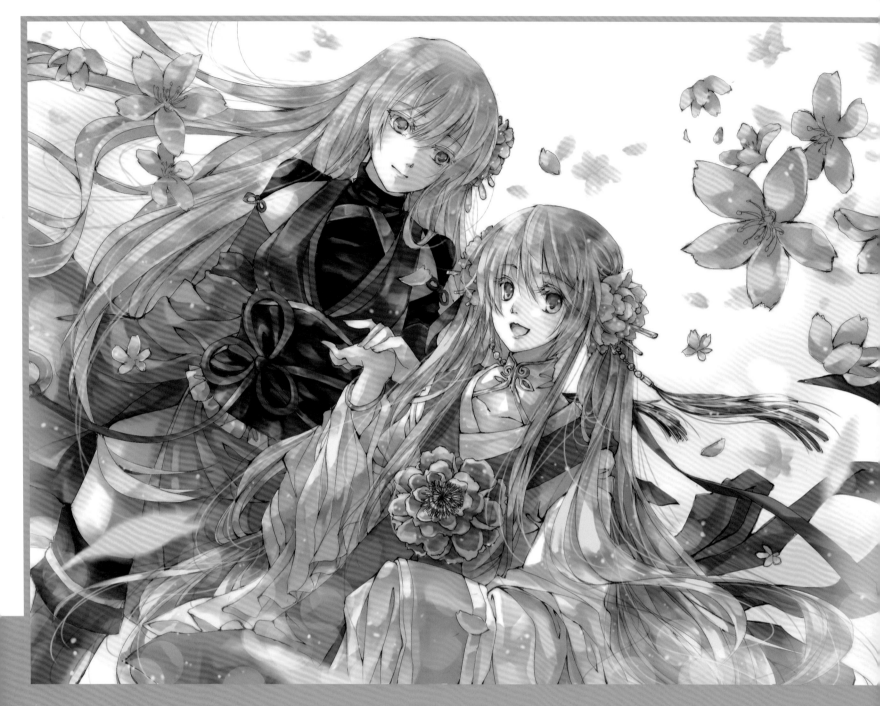

04 春華

收錄於花舞月詠譚 PV 的圖，指定內容是 LUKA 和 MIKU 的古裝以及幸福快樂的樣子。

Ｑ：韓奇露的畫風很特別，筆觸非常細膩，色彩飽和度高但是用色清爽，感覺非常的繽紛、夢幻，請問您是從何衍生靈感呢？是否有嘗試過其他類型的風格？一張圖從下筆到完稿需要歷時多久？

我必須說會養成這種風格的主要原因，應該是在繪畫技巧成長的過程中都是跟梅一起交流參考的，小時候我一直很崇拜梅的圖也很喜歡他的風格，所以總是邊交流邊偷學XD，梅的風格無疑是超級細緻的風格，我雖然再怎麼努力都無法鍛鍊出那種刻畫彩稿的耐心，但是風格還是被大大影響了。至於色彩方面誠如我上面幾題所說，我很喜歡那幾個老師那種粉彩渲染飄逸夢幻的上色風格，也許是不知不覺中也融入自己作品裡了吧。

有嘗試想畫過顏色很深很黑的圖，不過發現這是個罩門。我不太喜歡也不太敢把整張圖弄得很黑，因為覺得自己容易把顏色弄得很髒，但這種上色習慣也侷限了我的作品主題，希望未來可以有所突破。

通常我的作品從開始到完成不能拖超過一個禮拜。圖放久了之後就會失去動力繼續畫下去，自己也會開始討厭這張圖。因此通常會花至少5小時來作業，每天都會花至少5小時以上來完成。彩稿通常需要三四天以上來完成。然而如果是鉛筆繪就算很細緻頂多也是一個下午就完成了，導致後來我會有點懶得畫彩稿…哈哈

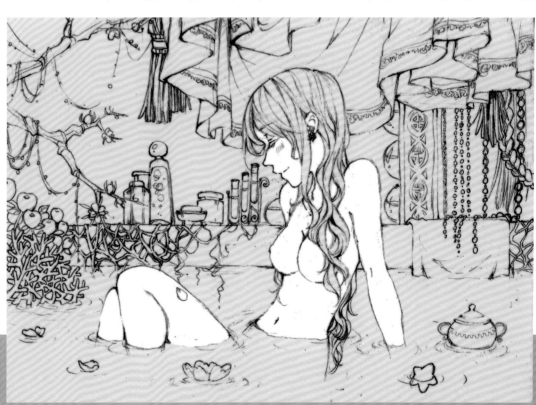

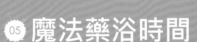

05 魔法藥浴時間

不知道藥浴是不是會有中藥味呢 XD?

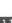

ㄈ：韓奇露的原創畫作中有許多自創的兒子和女兒，是否有特殊原因？或是有參考的對象嗎？

…：原因就是前面幾題有提到的過去一年都很熱衷於跟梅交流自創世界觀和兒子女兒的故事，每次討論都會激發很多靈感和新繪畫題材。所以近期大部份的創作都著重在這塊原創相關。至於參考對象好像也是沒有呢，我們都是自己在腦中想好要什麼樣個性和設定的人物，然後憑著腦中的感覺自動補完角色的樣子。就算有參考應該也是以前看過的各種角色拼拼湊湊的結果吧！

ㄈ：據小編了解，韓奇露現在正準備出國，有什麼特殊原因嗎？在忙碌的生活中是如何繼續創作藝術？

…：因為我個人的生涯規劃是希望能去美國念碩士，所以大學畢業之後一直朝這個方向準備。這算是我一個人生階段性的重要夢想，很開心最近算是拿到入學門票，今年秋季班就會飛去美國念書了…）其實在準備英文考試的那年，雖然感覺該讀書很忙碌，但人就是壓力越大越想休閒 XD 過去一年其實我產出量滿大的，只是都不是彩稿幾乎都是鉛筆繪。

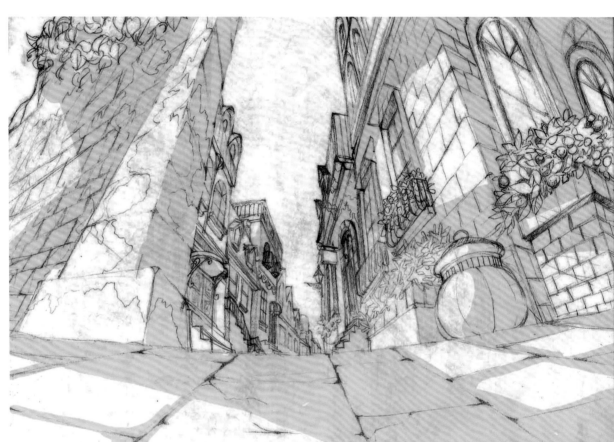

06 小貓城市視角

想畫大仰角而產出的圖，畫完之後覺得很像小動物視角。

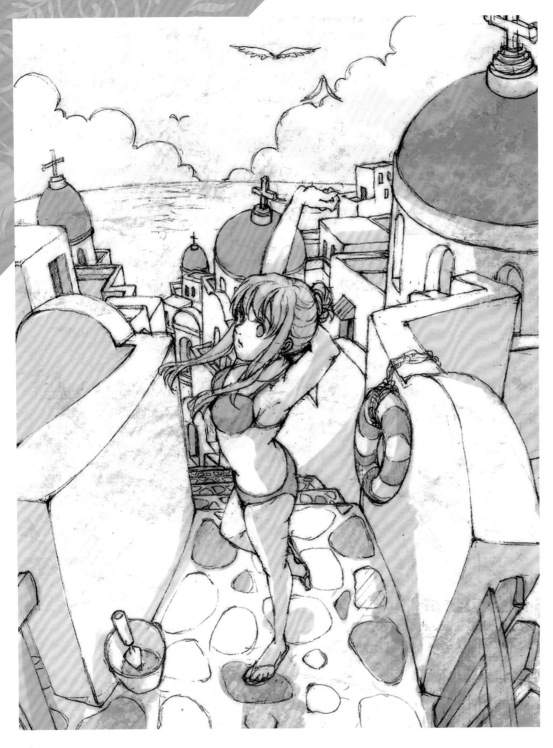

 南歐小鎮

地中海景練習。

07 盛夏午後

創作時正逢夏天，邊聽著窗外的蟬鳴邊塗鴉而成。少女面對著的應該是間咖啡廳。

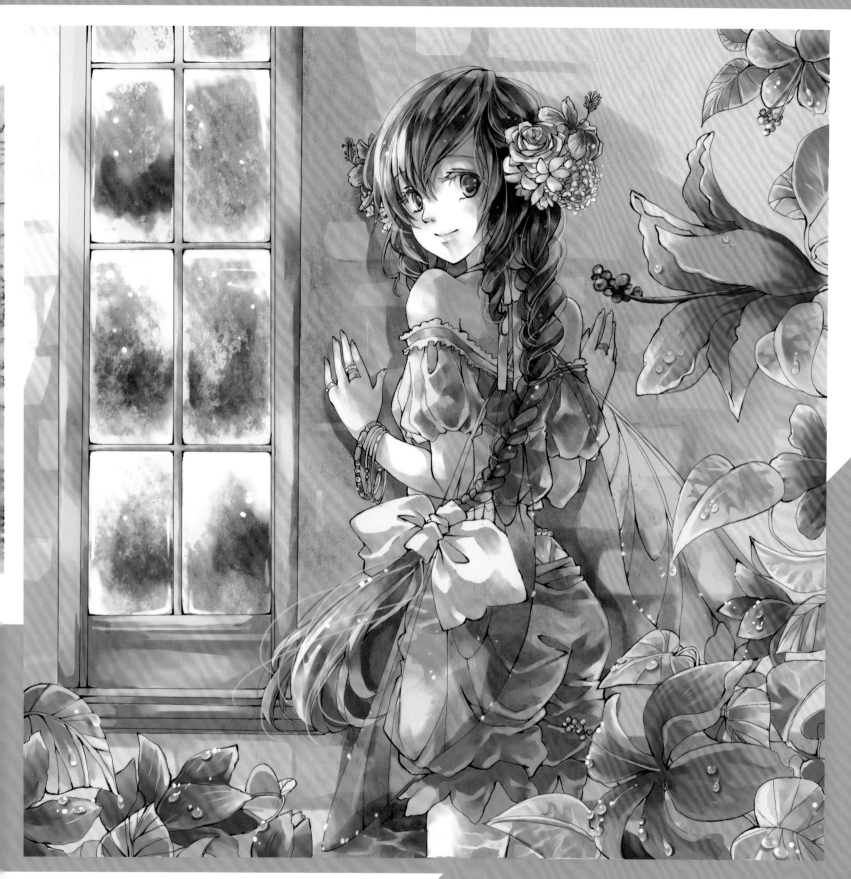

⑪ 異國迷路

想表現在異國巷弄內迷走的感覺。

⑩ 二樓小餐廳

溫馨的家庭式餐廳一角。

個人小檔案

中文名字：韓奇露
英文名字：Hankillu
個人網頁：http://hankillu.pixnet.net/blog
其他：http://www.plurk.com/hankillu
畢業 / 就讀學校：國立成功大學化工系
屬性：場景控，建築控，草稿控，少女控（？
興趣：繪畫，看電影，看電視
專長：繪畫（嗎？
曾參與的社團：漫畫社

⑨ 池畔的初夏

這次邀約的時間在 6 月，雖然天氣很炎熱不過還算是剛剛進入夏季時節，所以決定以初夏為主題來創作，希望能表現出生機蓬勃又清涼的感覺，構圖上沒畫出來的部份是淺淺的水池，因此映照了一點點波光。

⑬ Rushing Leah

某款 app 遊戲激發的創作，把自家女兒融入愛莉絲夢遊仙境的元素畫出的作品。

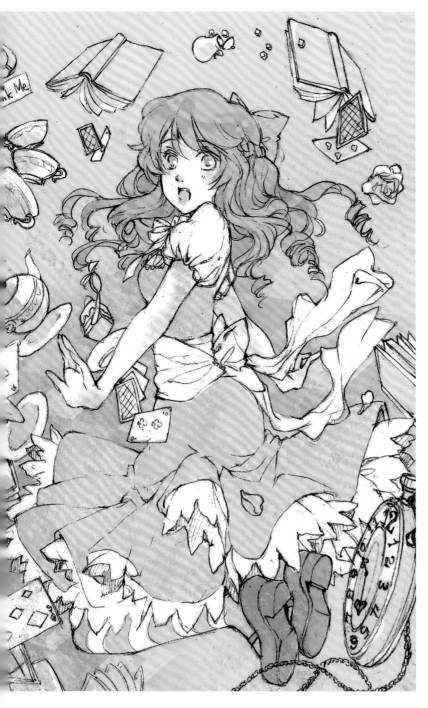

⑫ 大正浪漫

參加噗浪大正浪漫企劃的圖，算是比較隨意的彩稿。但自己挺喜歡這種感覺的。

⑭ 破繭新生

想畫蝴蝶擬人破蛹而出的畫面，不過畫完三隻蝴蝶之後意猶未盡的畫了第四隻小飛蛾蘿莉。

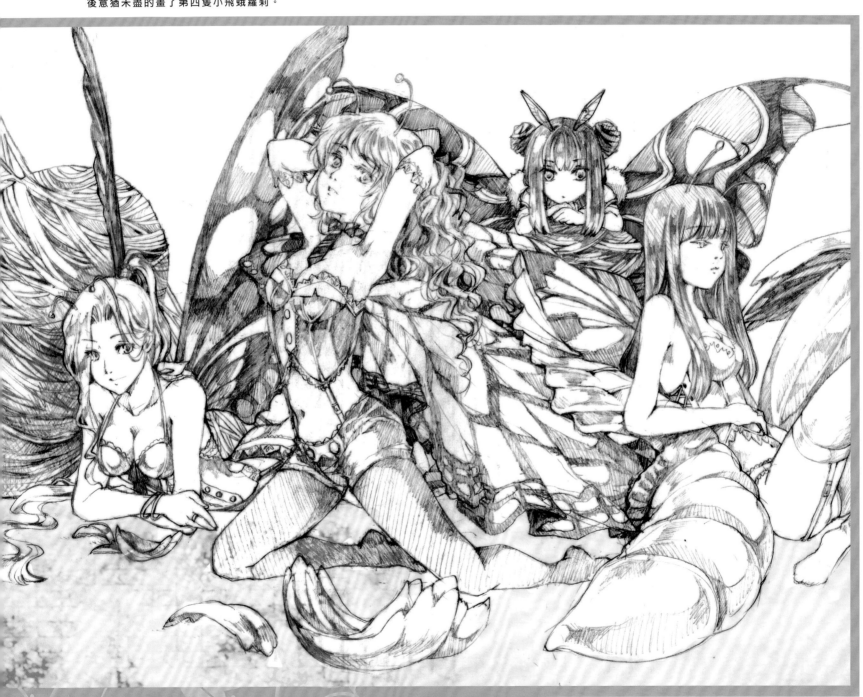

16 飛翔城市電車

如題所示，想畫城市纜車內的情景。

15 水都

水都街景練習。

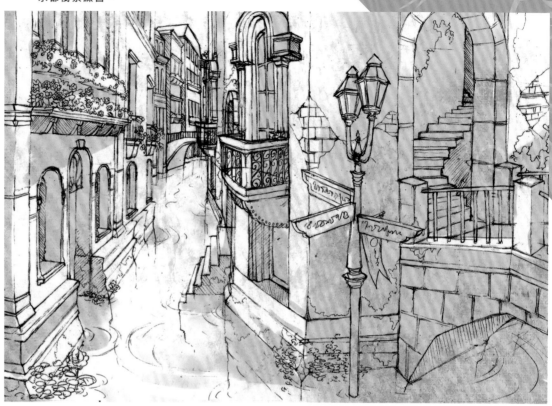

C：您本身從事的行業是甚麼？往後是否有想過以繪圖相關工作為本業？或是對於未來的規劃有甚麼具體的目標嗎？

目前我是即將出國念書的準留學生，大學念的是化學工程，出國也會繼續念化工研究所，以後希望從事藥品或材料研發的相關工作。現在希望把繪圖創作當成為業餘的紓壓休閒和交朋友的工具。

C：您可以跟讀者分享您的作品，出版過哪些同人誌可以介紹給大家？作品內容是甚麼？

我只出過一本同人誌，API國擬人荷比短漫。現在已經沒有存貨也沒有再送印的打算了，就讓黑歷史乖乖隨著歷史的洪流消失去吧（大誤

C：請韓奇露對Cmaz的讀者們說句話吧！

雖然這次可以放上的彩稿實在很少，但是自認我的鉛筆繪魔力應該是勝過彩稿的，至少我個人喜歡自己的鉛筆繪就多過彩稿一些。希望大家會喜歡這次收錄的作品還有我的訪談…）感謝那些一直支持我畫圖的人們。

⑰ 舞孔雀

類似孔雀精之使者的意像。

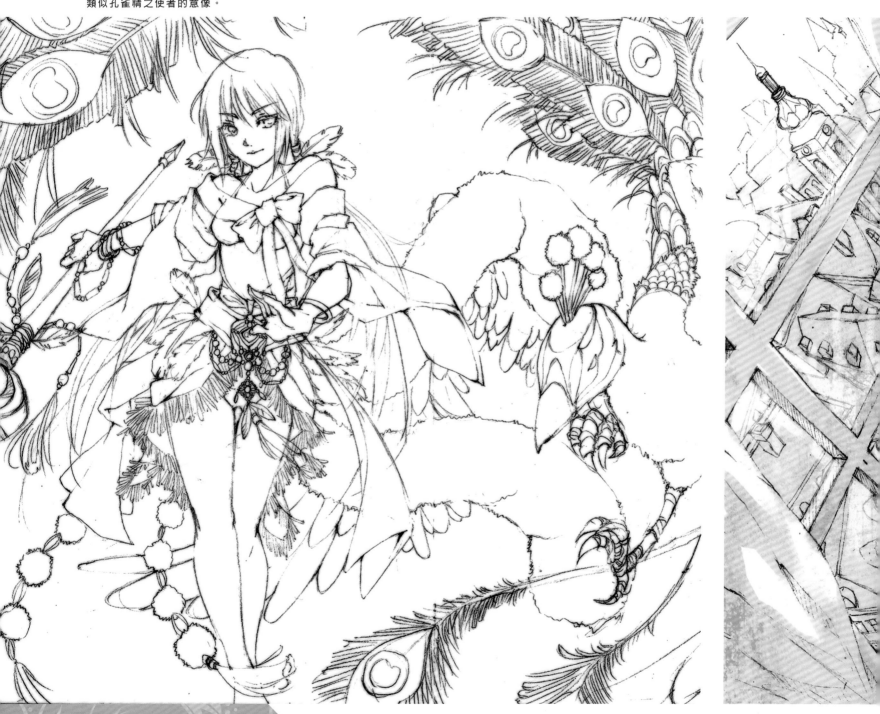

九命嵐

沙其

HIZIRI

YuraRydia

Elsa

 繪師搜查員 X 繪師發燒報

飯糰魚

C-Painter

FatKE

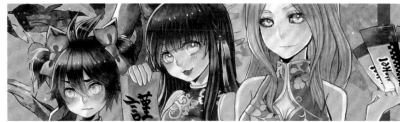

HIMORI

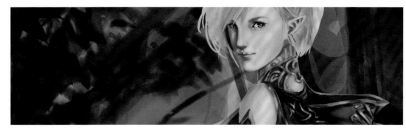

Nuka

SiDNEY

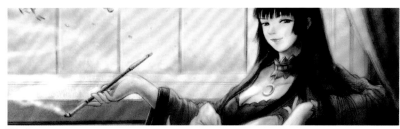

Rick

高孟和

飯糰魚FTF CMAZ **ARTIST** PROFILE

畢業／就讀學校：輔仁大學
個人網頁：http://blog.yam.com/foolishzoo
其他：pixiv :id=133689
曾參與的社團：魚缸

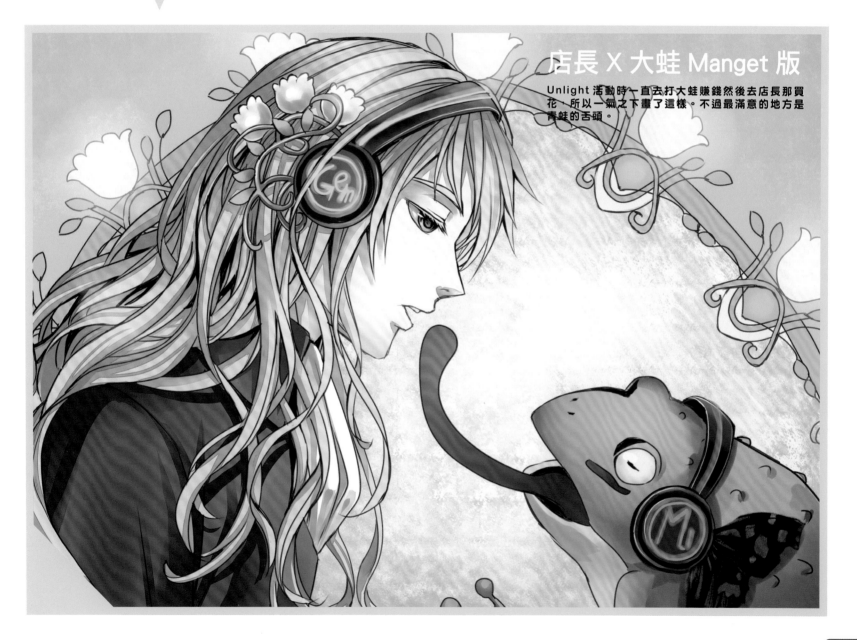

店長 X 大蛙 Manget 版

Unlight 活動時一直去打大蛙賺錢然後去店長那買花，所以一氣之下畫了這樣。不過最滿意的地方是青蛙的舌頭。

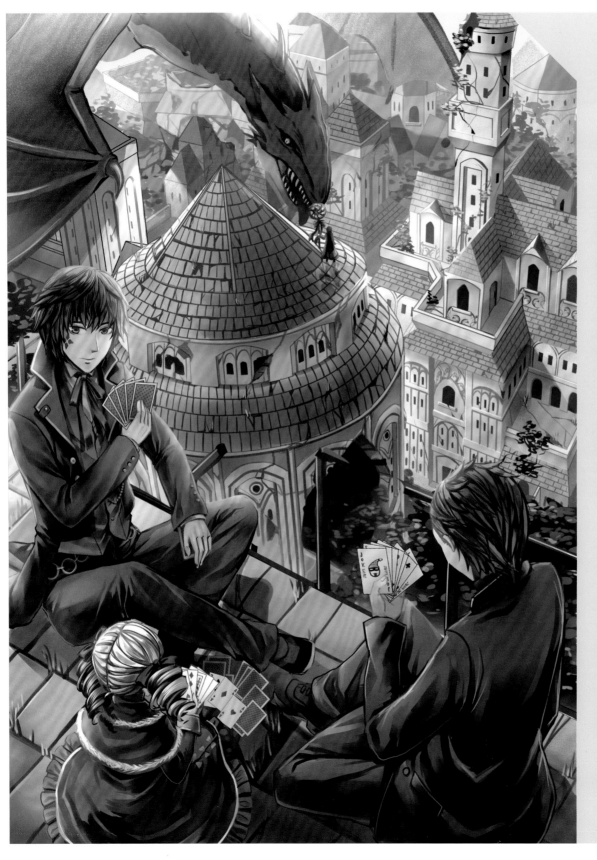

飛龍王吃棒棒糖

為了參加 Unlight 的插畫比賽而畫的。瓶頸是建築的細節相當不好處理，分配每個東西的位置時想很久。最滿意成功讓飛龍王在很顯眼的位置吃棒棒糖。

繪圖經歷
啟蒙的開始：
封神演義。
學習的過程：
主要是看網路教學，最近有找老師上漫畫分鏡課。
未來的展望：
畫原創的漫畫。

近期狀況
最近在忙 / 玩 / 看：
忙漫畫分鏡 / 玩 Unlight / 看魔王勇者漫畫。

近期規劃
即將參加的活動 / 比賽：
想參加巴哈姆特的漫畫比賽。
最近想要畫 / 玩 / 看：
想畫原創漫 / 玩夢之天翼 / 看四月新番。

其他資訊
為自己社團發聲：
哈哈哈哈哈，一個人好快樂的社團。
曾出過的刊物：
01.記憶 02.想不出來

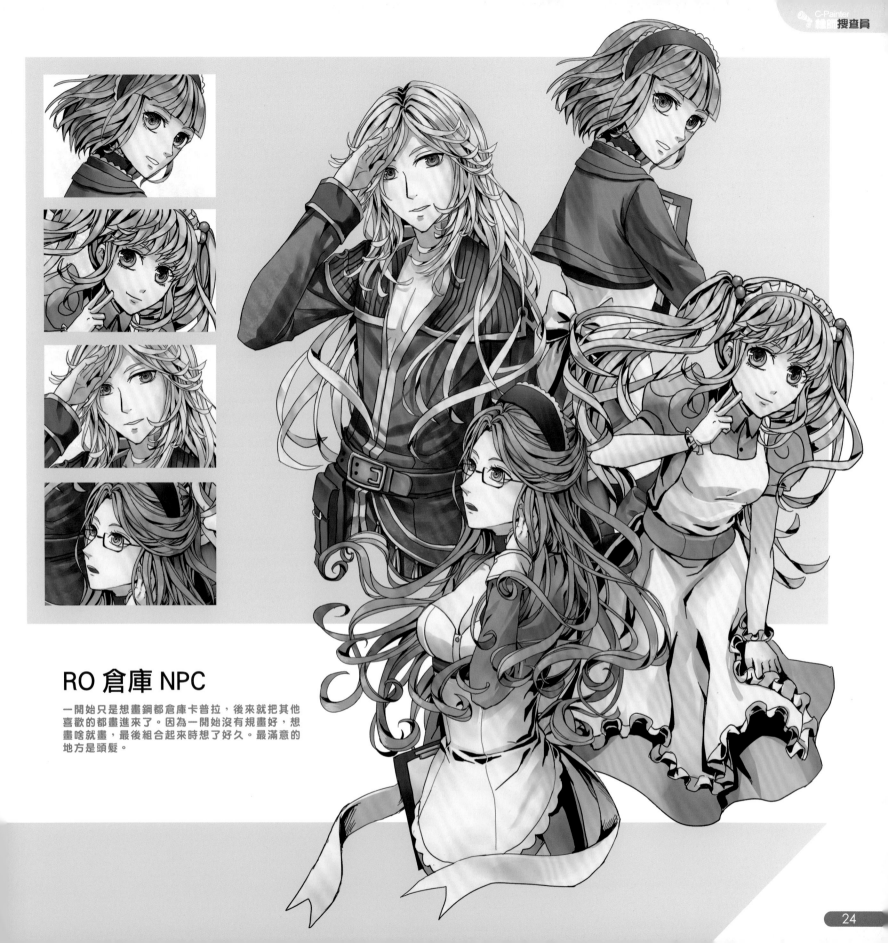

RO 倉庫 NPC

一開始只是想畫鋼都倉庫卡普拉，後來就把其他
喜歡的都畫進來了。因為一開始沒有規畫好，想
畫啥就畫，最後組合起來時想了好久。最滿意的
地方是頭髮。

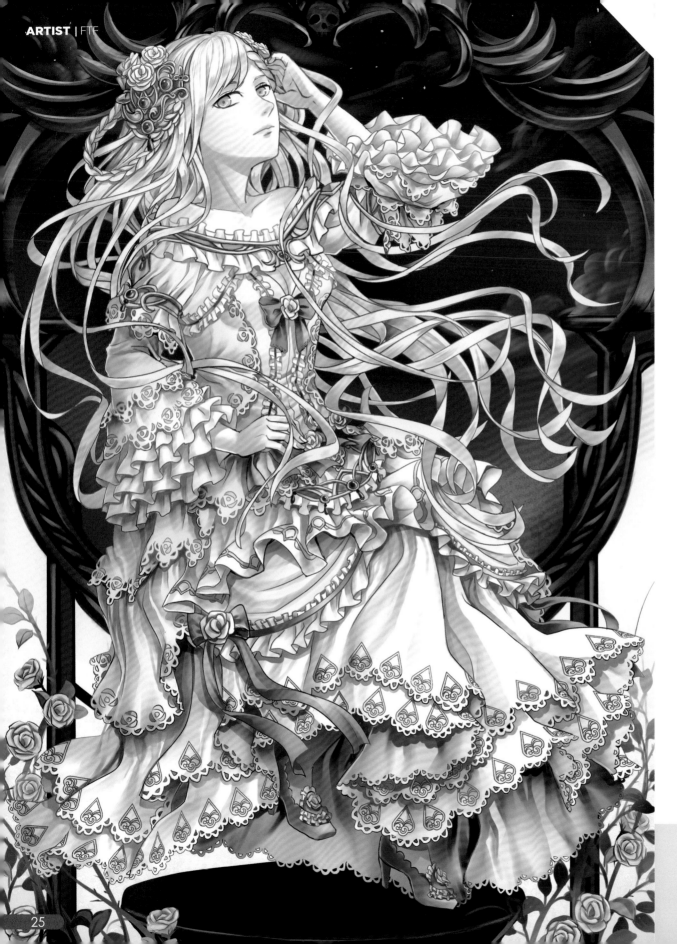

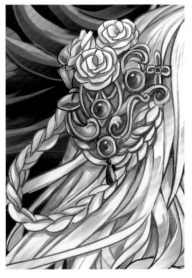

妄想艾妲禮服

Unlight 的艾妲有一頭漂亮的金色
長髮,我想畫看看她穿禮服。創作
時禮服的設計卡了一陣子,而且在
蕾絲上加花紋,畫起來很花時間。
最滿意的地方是細節很多所以禮服
看起來很精緻。

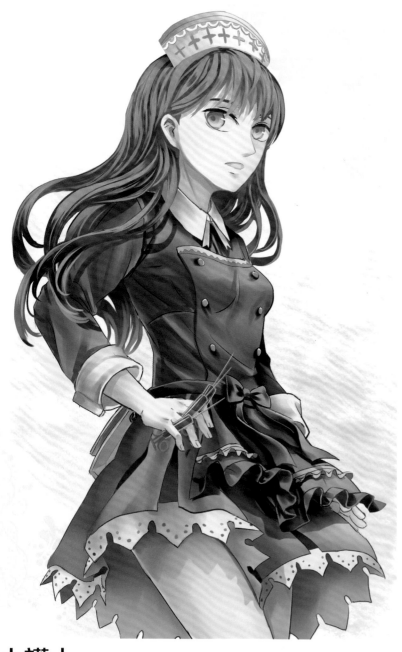

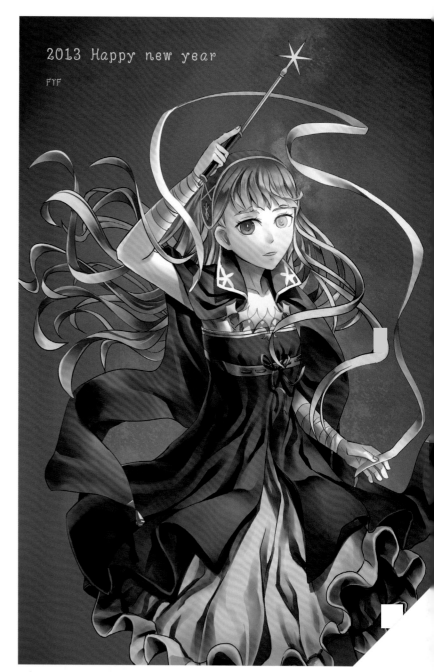

2013 Happy new year

FTF

小護士

因為很喜歡 Unlight 的新角，那小護士的設定很可愛，所以想畫看看。創作時覺
得裙子的設定很難畫摺皺。最滿意的地方是裙子的飄動感。

魔女伊芙琳

2013 年 1 月份 Unlight 推出的新角，是我喜歡的造型，就畫一張同人
圖當賀圖。創作時的瓶頸是構圖想了一陣子。最滿意的地方是披風。

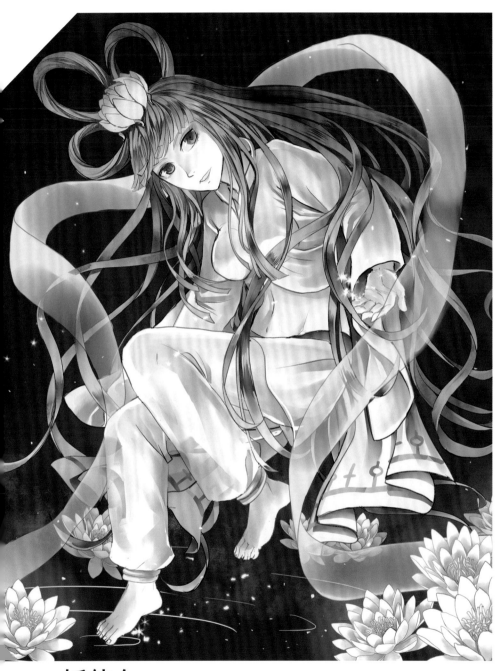

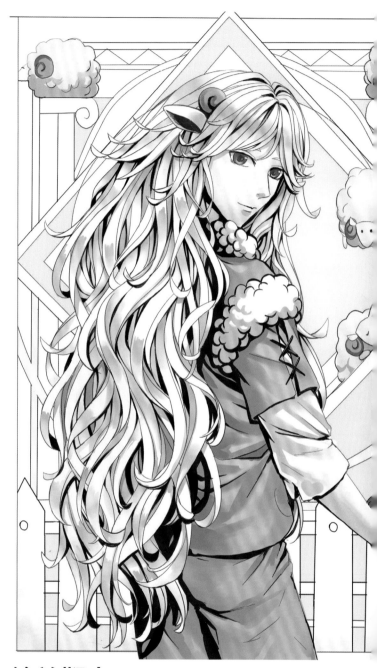

妖仙女

RO 的美麗魔物，妖仙女雖然很漂亮，但是圖很少，我就想說自己畫看看。很少畫透明的東西，花了不少時間想要如何畫。最滿意的地方是衣服的透明質感。

綿羊擬人

想試試看綿羊擬人。創作時的瓶頸是全白的生物，衣服不好想。最滿意的地方是頭髮。

YuraRydia CMAZ **ARTIST** PROFILE

畢業／就讀學校：國立基隆海洋大學
個人網頁：www.tacocity.com.tw/ruru/
曾參與的社團：R.P.S. 工作室

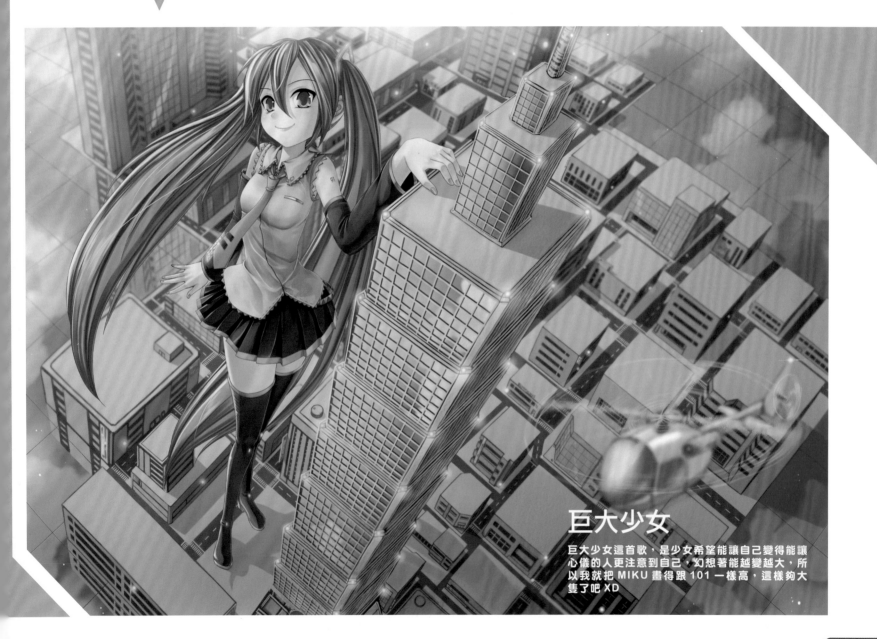

巨大少女

巨大少女這首歌，是少女希望能讓自己變得能讓
心儀的人更注意到自己，幻想著能越變越大，所
以我就把 MIKU 畫得跟 101 一樣高，這樣夠大
隻了吧 XD

繪圖經歷

啟蒙的開始：
小時候很愛漫畫，如：小叮噹、
七龍珠、聖鬥士、北斗神拳、
灌藍高手等等…

學習的過程：
以前也沒受過什麼美術訓練，
看到喜歡的圖，就隨手拿張日
曆紙或其他廢紙直接墊上去描
或仿畫，不知不覺就能慢慢畫
出自己想像的畫面囉。

未來的展望：
希望能不斷提升畫技，讓自己
成為獨當一面的畫家

其他資訊

為自己社團發聲：
雖然我們 R.P.S. 工作室超不出名，只是小小手攤，不過我們會一直努力在作品品質的提升，希
望在同人會場上看到我們的攤位，能停下腳步多看幾眼喔^^。

曾出過的刊物：
螺旋奏曲，Future to Future，Vocalove，Vocalove2，Vocalove Drei，Vocalove Mix

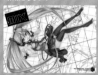

其他：
目前 R.P.S. 的最新刊物 -Vocalove-MIX，書中收錄了前三本 Vocalove 系列的精選圖 + 十幾
張大小新圖，32P.B5 全彩保證超有料！請大家多多支持喔^^~~！

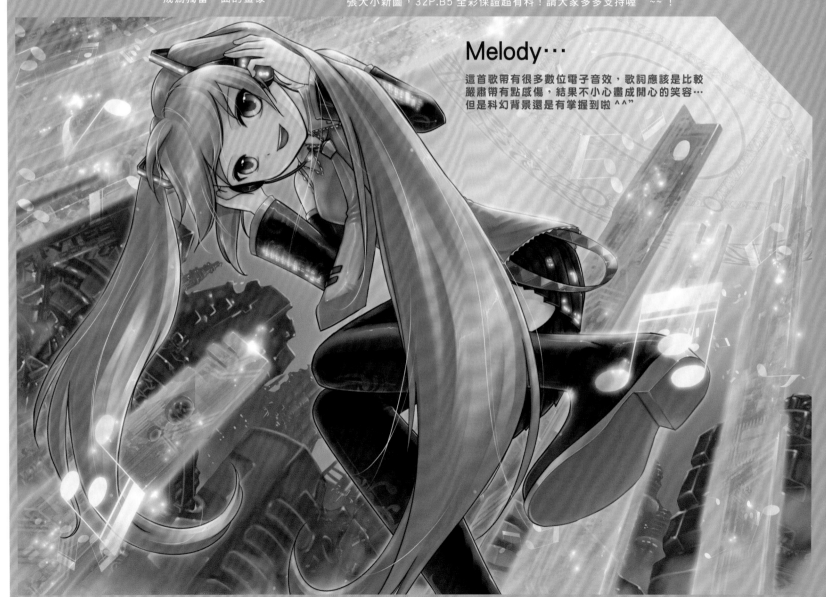

Melody…

這首歌帶有很多數位電子音效，歌詞應該是比較
嚴肅帶有點感傷，結果不小心畫成開心的笑容…
但是科幻背景還是有掌握到啦 ^^"

BRS

當初看到 BRS 造型覺得很帥，加上華麗的材質運用，所以也想自己來試一下，用了很多以前沒用過的材質紋理，整體效果還挺滿意的！

亞璃 & 由衣

這兩位角色是原創角色，特地畫成情人節主題，表現出兩個人有點曖昧的百合味 XD，她們也是社團代表看板娘喔 ^^

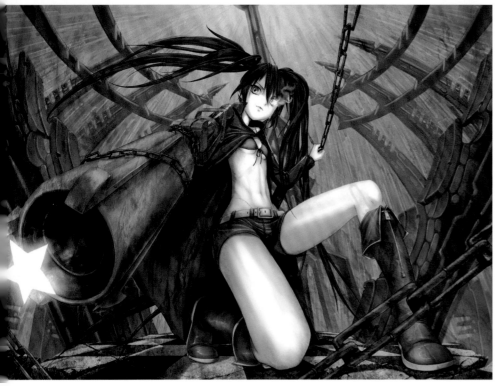
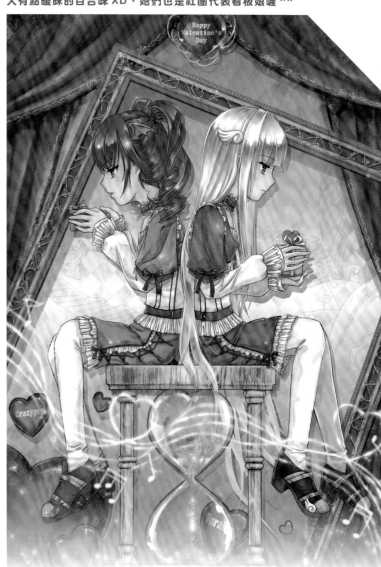

亞璃 - 夏之風

亞璃穿著輕鬆的穿著，吹拂著舒服的風，當初就是這樣邊想邊構圖完成的，希望這種放鬆的感覺也能傳達到大家心中喔。

千年獨奏歌

KAITO 的成名曲之一，悠揚的民族風曲調，讓人聽得很舒服，圖中加了很多飾品配件讓大哥的造型華麗一點，希望大家會喜歡 ^^

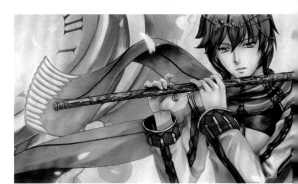

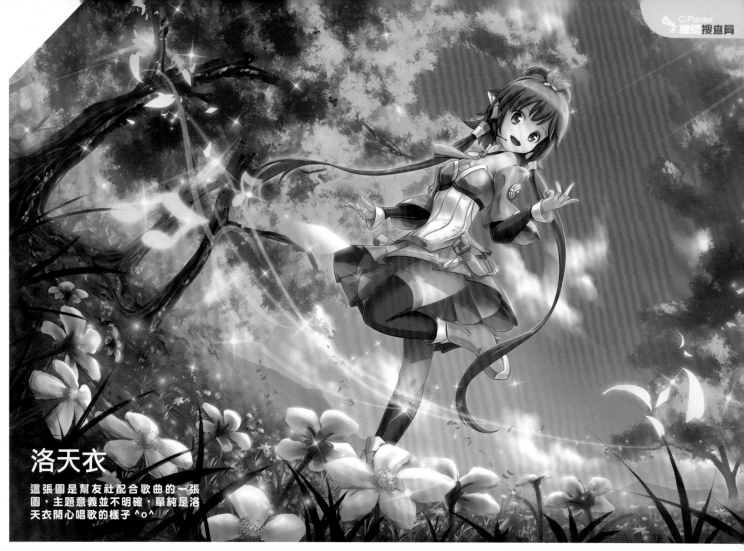

洛天衣

這張圖是幫友社配合歌曲的一張圖，主題意義並不明確，單純是洛天衣開心唱歌的樣子 ^o^

近期狀況

前陣子發生的趣事／事蹟：
最近覺得自己的體力變差了，每天宅在家裡的後遺症吧，要努力多運動多做體能了 = =

最近在忙／玩／看：
最近迷上光之美少女，正在努力往回追舊番，可是光美都是年番，實在很難全部看完，不過就慢慢努力啦 XD，因為四月還有進擊、俺妹、砲姊、聖鬥士 OMEGA、翠星等…要看，好多呀 XDDD~！

其他：
除了光美，還有看假面騎士 W，不錯 ^^

近期規劃

即將參加的活動／比賽：
最近會投稿 PIXIV 上的一些徵稿，看看有那些適合自己喜好的，都來投看看好囉。

最近想要畫／玩／看：
最近除了畫 V 家角色外，也該回去畫以前原創的角色跟故事囉，預定七月底會發售的魔龍寶冠算是最近很想玩的遊戲之一，很久沒玩這種街頭快打類的遊戲了。預定七月底會發售的魔龍寶冠算是最近很想玩的遊戲之一，很久沒玩這種街頭快打類的遊戲了。

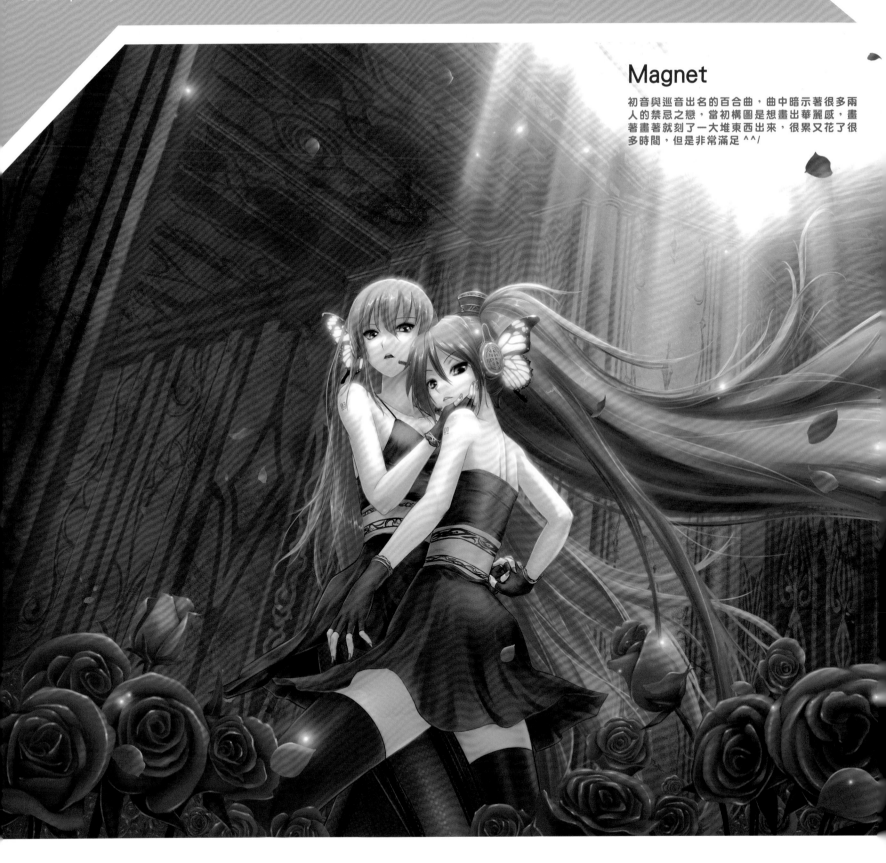

Magnet

初音與巡音出名的百合曲，曲中暗示著很多兩
人的禁忌之戀，當初構圖是想畫出華麗感，畫
著畫著就刻了一大堆東西出來，很累又花了很
多時間，但是非常滿足 ^^/

日森弥HIMORI CMAZ **ARTIST** PROFILE

畢業 / 就讀學校：復興商工廣告設計科
個人網頁：http://www.plurk.com/himori_sos
其他：https://www.facebook.com/MangGuoXueGaoMi
曾參與的社團：漫畫社
其他：曾經擔任鈊象電子 2D 美術，現在是自由插畫家，接遊戲外包。

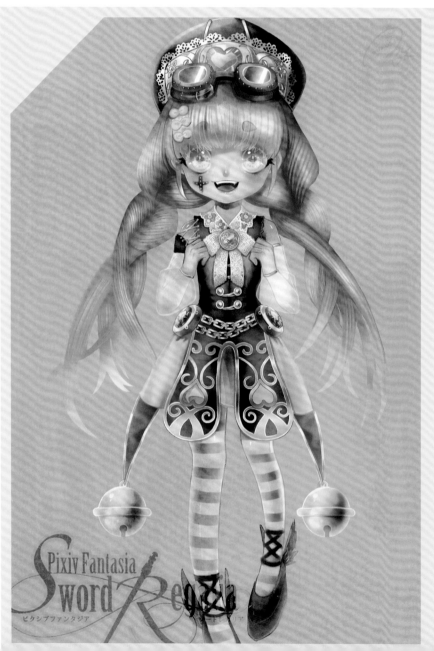

Spixiv Fantasia
Sword Regga
ピクシブファンタジア

安娜貝兒

這張的誕生是 PF 戰爭的參與。可是畫完後好像又覺得不是自己要的畫法。不過最滿意的地方是頭髮跟眼睛。

繪圖經歷

啟蒙的開始：
國中的時候朋友帶我去看了尋找滿月以後開始喜歡漫畫。

學習的過程：
先是從臨摹漫畫家開始，要上高中時開始學素描水彩。

未來的展望：
希望能一直突破自己，不要逃避。

其他：
目前正努力學習日文中。

近期狀況

前陣子發生的趣事 / 事蹟：
把筆沒水說成筆沒電了 ... 之類的。（遮臉）

最近在忙 / 玩 / 看：
最近迷上嵐にしやがれ w 超好笑 www

近期規劃

最近想要畫 / 玩 / 看：
最近想要挑戰中國服飾，還有一直都很喜歡民族服裝。

其他：
姐嫁物語超棒。

新年快樂

這是跟朋友的合本,那時所創作
的。瓶頸是碰到背景的問題,素材
也寫信問過作者可不可以使用。最
滿意的地方是雙馬尾。

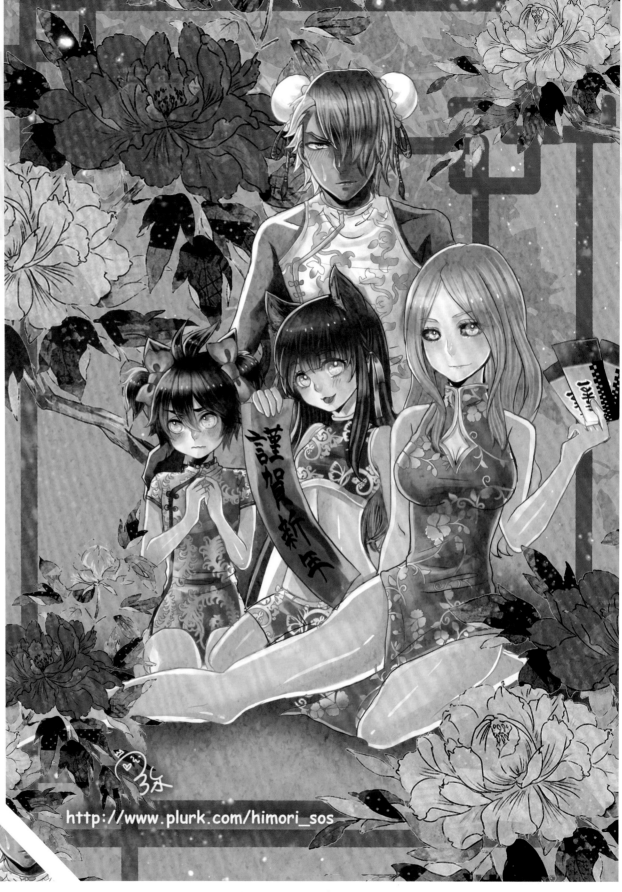

http://www.plurk.com/himori_sos

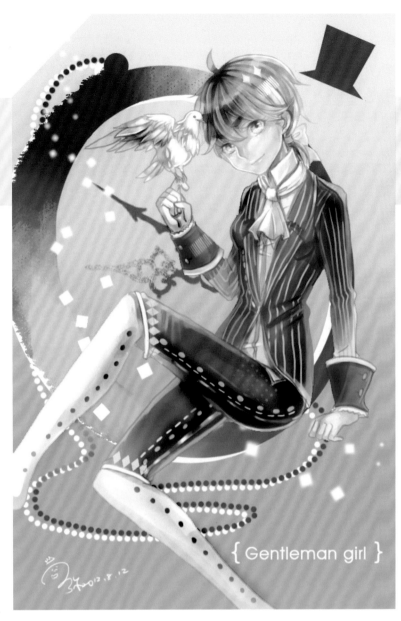

{ Gentleman girl }

紳士女孩

創作的主因是參與活動企劃。創作時的瓶頸是配色。
最滿意的地方是頭髮。

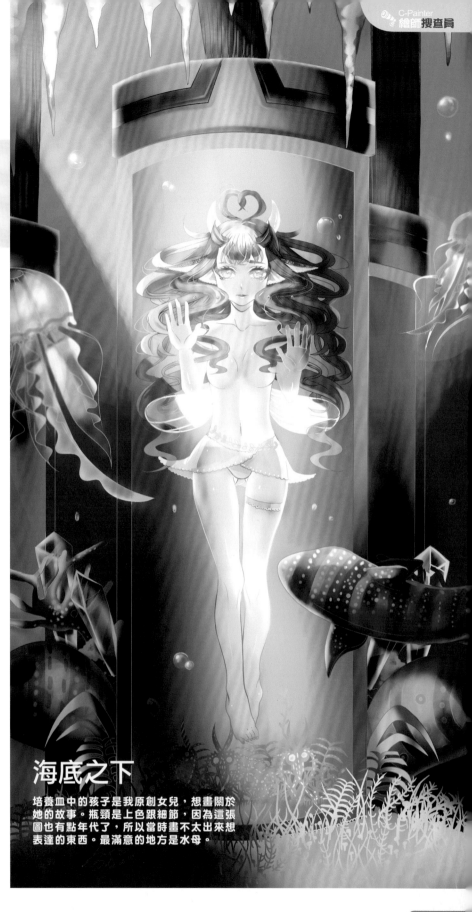

海底之下

培養皿中的孩子是我原創女兒，想畫關於
她的故事。瓶頸是上色跟細節，因為這張
圖也有點年代了，所以當時畫不太出來想
表達的東西。最滿意的地方是水母。

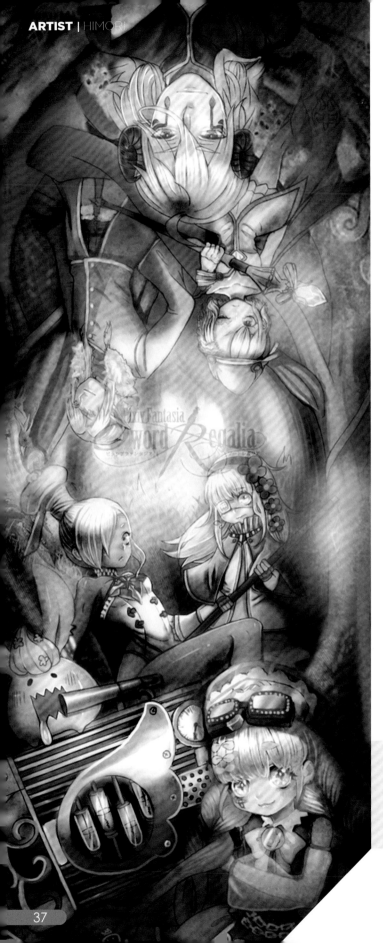

CHAOS
HANATAROU
2011 BY HI

甜點時間

當時是因為合本的特典和想畫甜點。創作的時候一直覺得肚子餓‧ ˚‧(ノД`)‧ ˚‧
(畫得太好吃的感覺。最滿意的地方是左邊的角色。

夥伴

這張的誕生是 PF 戰爭參與。當時在工
作，所以是一邊工作一邊畫，時間超趕
的。不過我很滿意最下面構圖的部分。

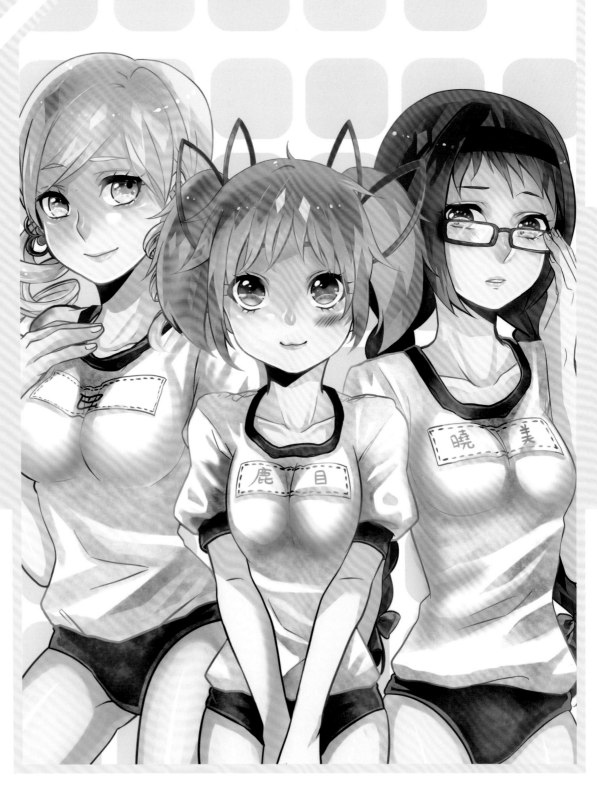

體育服

當時是參加合本，當時超不會畫骨架，所以
調很久。整構圖最滿意的地方是頭髮。

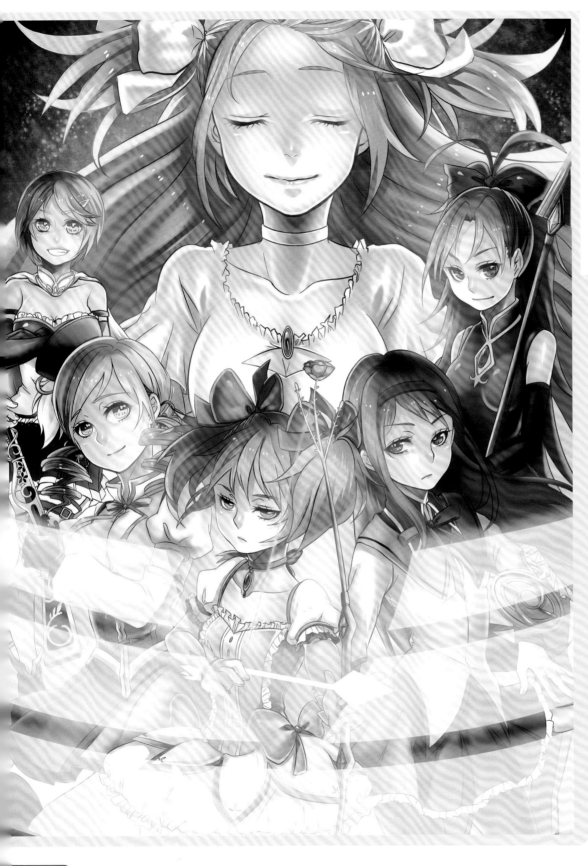

戰鬥開始

這是跟朋友的合本。這作品因為時間很趕,所以是跟朋友一起完成的交換畫。整張作品最滿意的地方是小圓的部分。

李鴻翔 SIDNEY

CMAZ **ARTIST** PROFILE

畢業／就讀學校：育達科技大學 - 多媒體與遊戲發展科學系
個人網頁：https://www.facebook.com/goodesignlife?ref=hl
曾參與的社團：籃球社

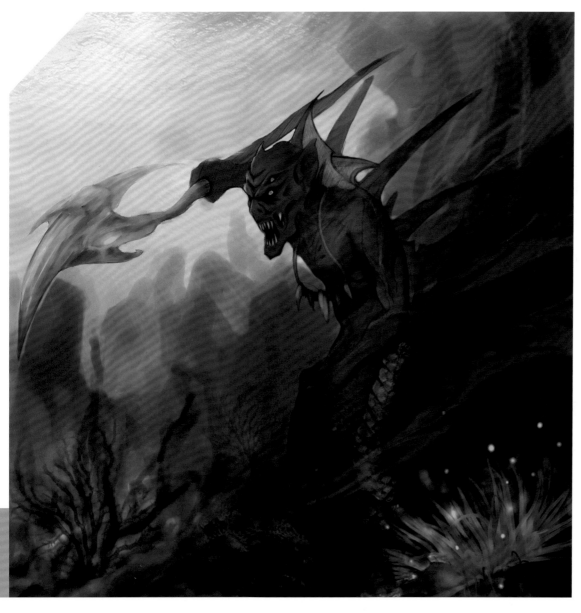

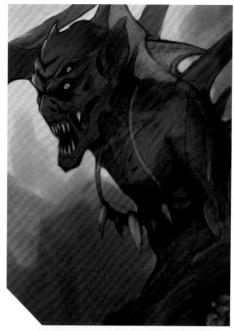

冥海之矛

想畫出深海裡的不知名種族這種奇幻情節。
創作的瓶頸是要呈現在海裡的光影是比較麻
煩的地方。最滿意的地方是海底場景的部分
畫的還蠻開心的，也參考了很多資料。

小惡魔

想把警長跟邪惡俏皮的元素融合起來 但是又不失性感。最大的瓶頸應該是尺度的拿捏吧 性感但是不能裸露。最滿意的地方是很獵奇的沙發跟女主角。

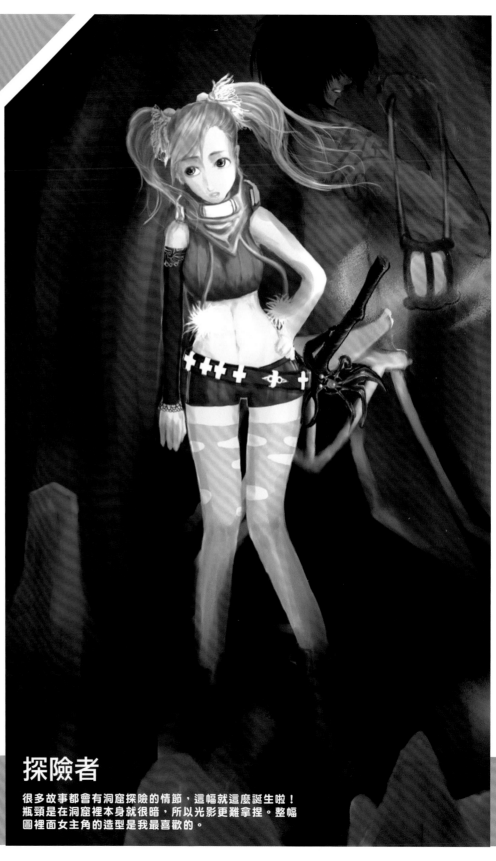

探險者

很多故事都會有洞窟探險的情節，這幅就這麼誕生啦！瓶頸是在洞窟裡本身就很暗，所以光影更難拿捏。整幅圖裡面女主角的造型是我最喜歡的。

冰雪女王

因為我很喜歡奇幻的故事內容 所以想說再冰窟裡有隻女王的情節就誕生出她了。最苦惱的地方是想把女王的造型融入些怪物元素 可是又不能太喪失女王的高貴。最滿意的地方是女王的下半身與雙手 刻畫了好久才有那高貴與怪物感覺。

御龍女

中古世界的龍與人和平共處 所以創造出這隻角色。構圖中女主角的服飾，思考蠻久的。其中空島當作背景這部分我還蠻喜歡的。

自由之翼

這張的初始構想是在小弟在軍中當兵時想到的。哈哈（可能真的很想自由吧…）。我想把鳥比喻成自由，而主角是渴望自由的戰士，雖然想要自由但卻身不由己。最滿意的地方是主角把希望寄託在那隻鳥上的所營造出來的感覺。

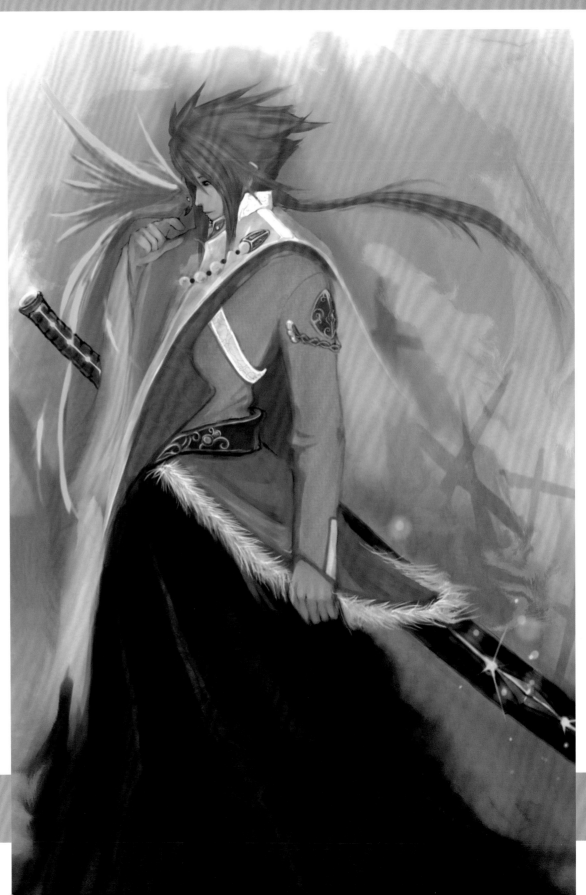

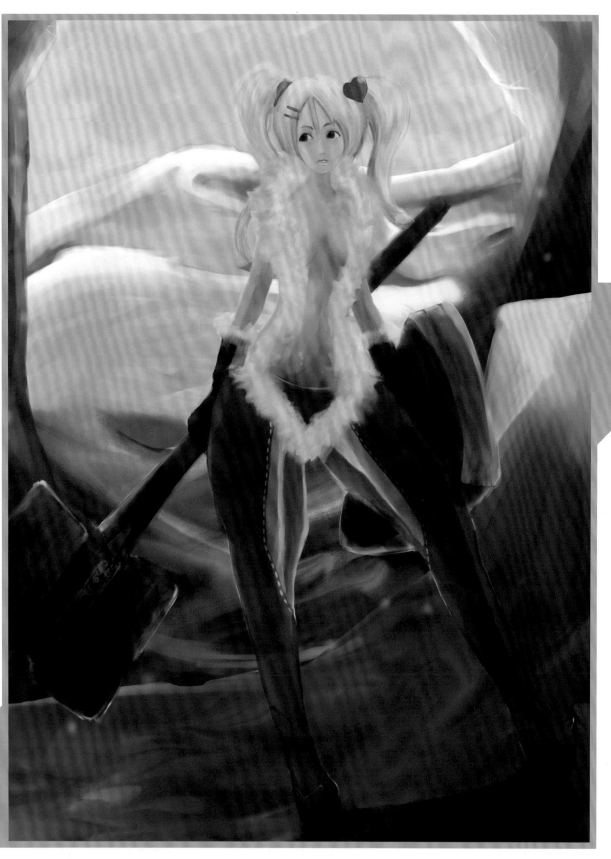

霜之牙

這隻的發想是遊戲英雄聯盟裡的一名
叫波比的角色，想說把她畫得很性感。
我覺得想表達出來少女的性感還部分
蠻難的。最滿意的地方是我喜歡整張
呈現出來的寒冷感。

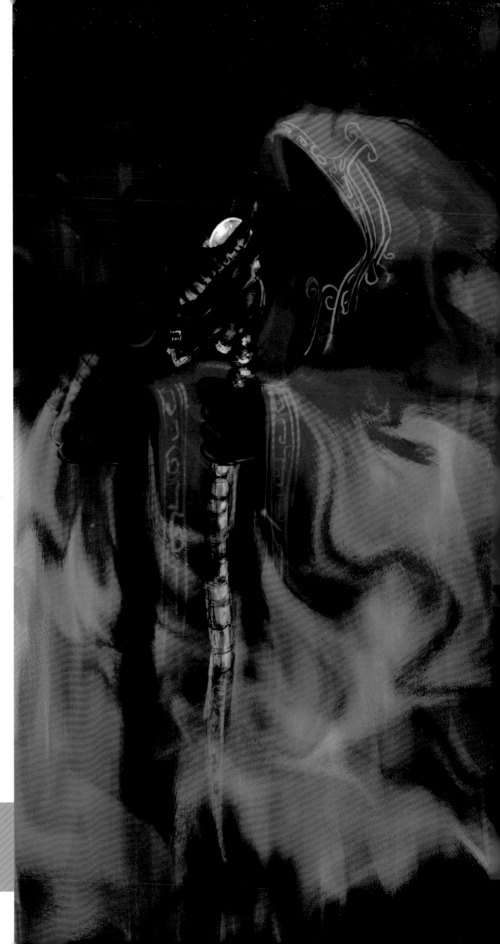

黑祭司

發想是奇幻故事情節中的邪惡祭司。瓶頸是圖中的氣氛，黑煙霧嘗試了很多方法。最滿意的地方是覺得很深藏不露的邪惡祭司。

繪圖經歷

啟蒙的開始：
高中雖然就讀資訊科，但因為朋友跟我都很喜歡遊戲 CG 所以開始就畫圖。

學習的過程：
高中階段都是隨便塗鴉居多 到了大學才有機會接觸到比較正統的教學，因為就讀的科系才剛開辦所以很多東西幾乎都是買書自學的。

未來的展望：
剛開始都是模擬喜歡的畫風之後希望能畫出屬於自己的風格。

其他：
另外我也有在彩繪安全帽跟網帽 算是小興趣吧。

聖HIZIRI CMAZ **ARTIST** PROFILE

畢業 / 就讀學校：南台科技大學
個人網頁：https://www.facebook.com/HiziriWorld
其他網頁：http://www.plurk.com/hiziri_world
其他：我只是一隻會飛的蝸牛......只是純愛畫圖、純用 " 心情 " 作畫的人，而不是畫死畫。
　　　（事實上我不愛介紹自己）

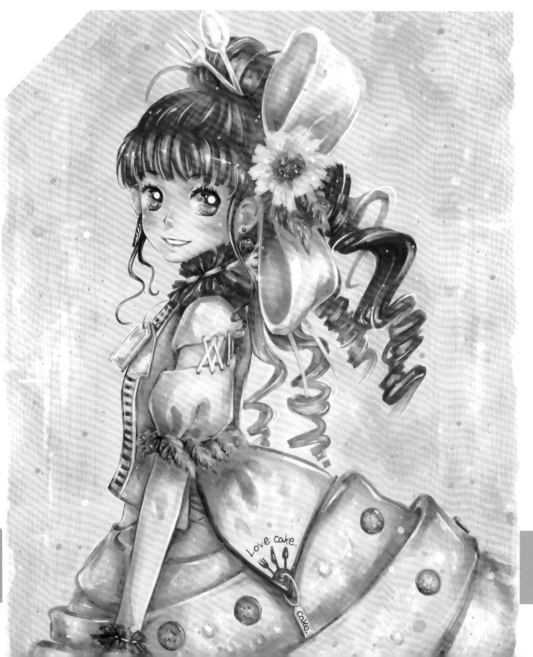

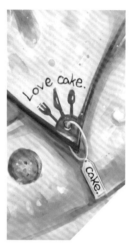

Love cake

當初只是一個筆記本上的塗鴉，因為想著蛋糕的與
刀叉的裝飾，就畫出這位小姑娘，上色時本身想用
塗鴉方式上色，這張蠻舊了，當初並沒雕琢太多，
之後有再做修正才定稿。

Color

將顏料與畫具的概念結合到服裝
以及帽子上，本身自己很喜歡設
計一些服飾與造型，因此就創造
了這位小公主。

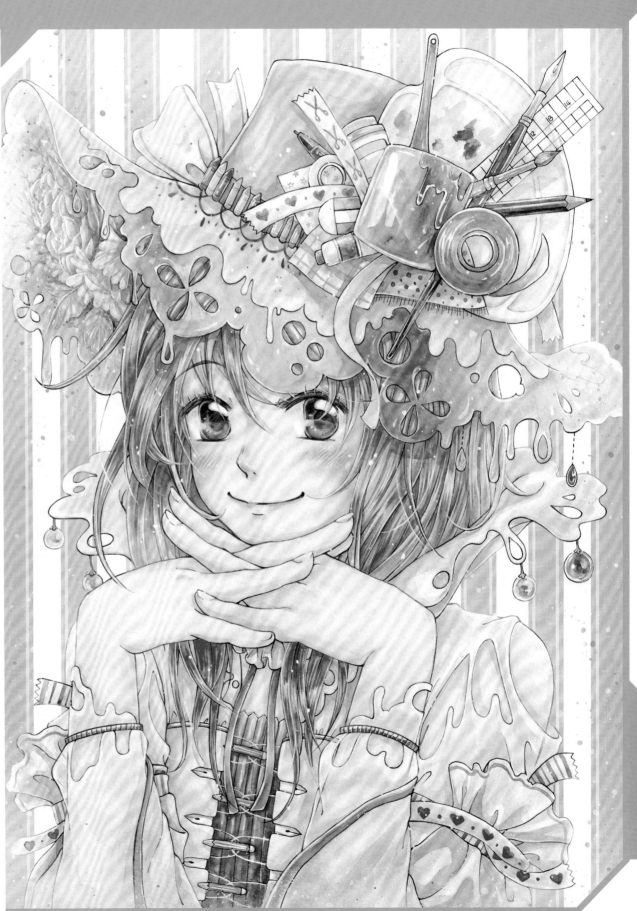

Water world II

與第一版的同期是舊作，這張當初沒住意太多，感
覺有些透視錯位，但也只是創造一種意境，置
身在那水與水之間的世界中仰望著魚群。

繪 圖 經 歷

啟蒙的開始：
沒特別去意識。

學習的過程：
從頭畫到尾!?

未來的展望：
保持著心不死的持續作畫。

近 期 狀 況

最近在忙 / 玩 / 看：
畫圖，彌補與修飾往年忙碌時所累積的未完成創作。

近 期 規 劃

最近想要畫 / 玩 / 看：
進擊的 "坑"。

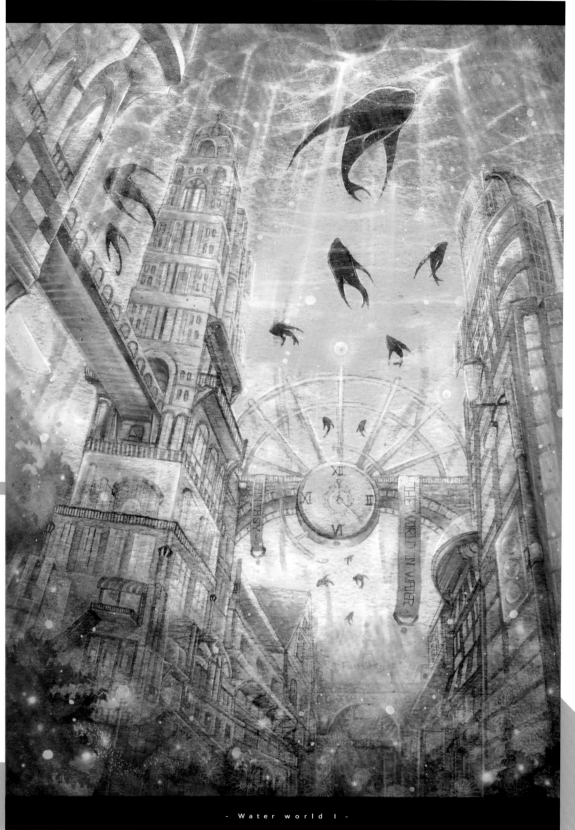

- Water world I -

Water world I

這張是很久以前的舊作，當初想著如果天和地是相反的，天空是水的話，降下來的水又會是如何？因此才創作了這張意境圖。

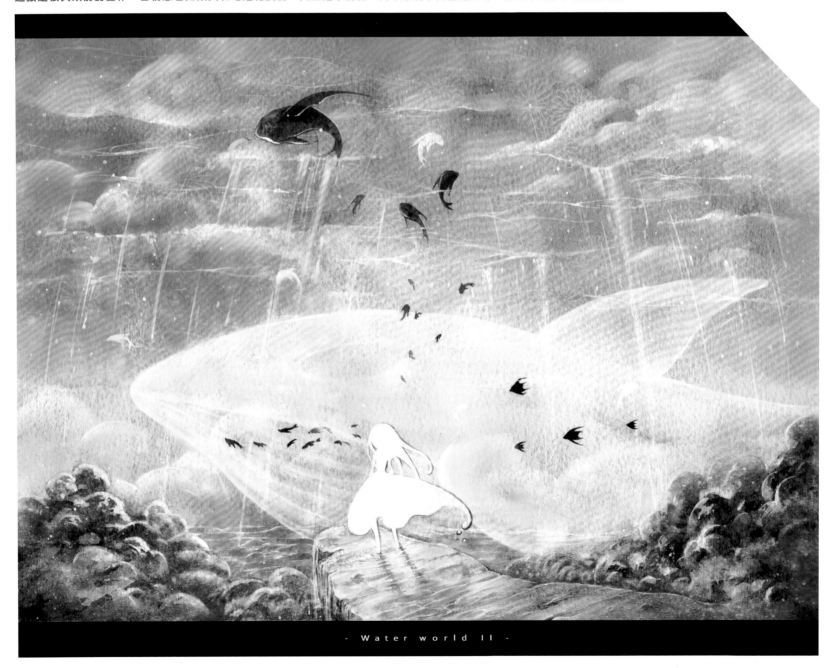

- Water world II -

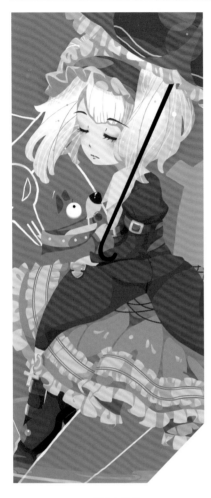

Unlight 雪莉

Unlight 的同人創作，雪莉給我的感
覺是一種虛幻和憂鬱的感覺，這張是
單純的一種意境圖，表現著雪莉的心
情，故事中寂寞的感覺。

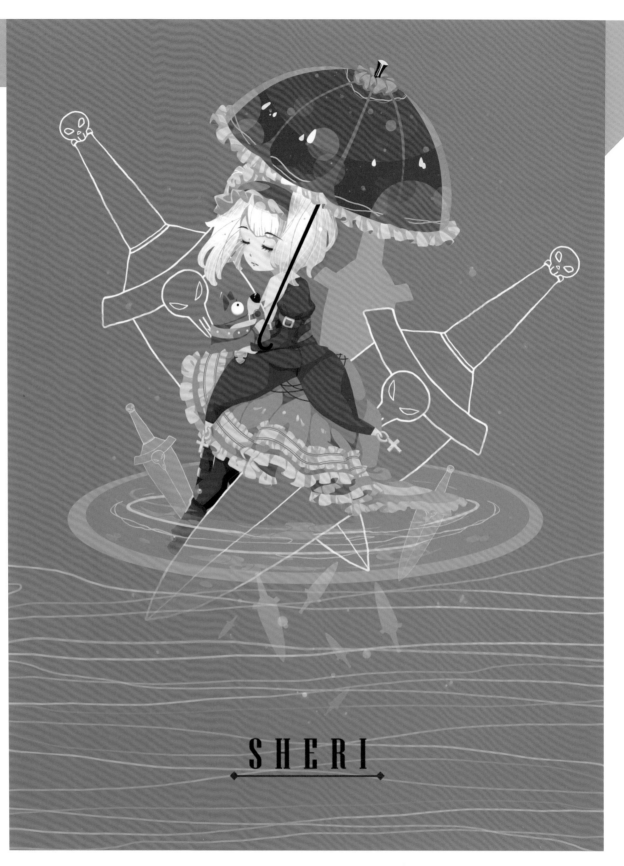

SHERI

Unlight 艾喵

Unlight 的同人創作，是純粹心血來潮的圖，想表現一種
溫柔的感覺、姊姊的感覺，就這麼的帶著這心情畫了。

Unlight 尼西與
深淵的聖誕節

Unlight 的同人創作，當初是當塗鴉得畫了這張賀
圖，雖然遊戲本身屬於黑暗的風格，但對我來說這
二位向是小淘氣的感覺。

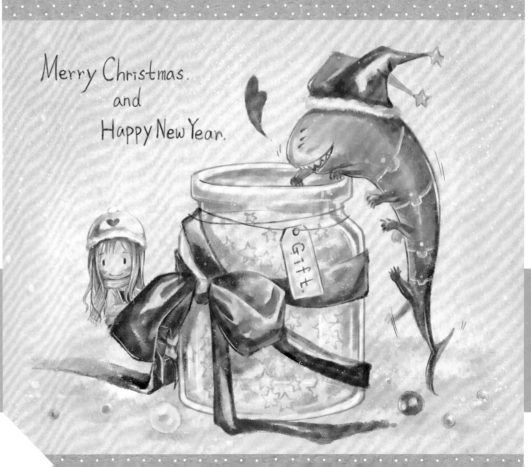

Elsa CMAZ **ARTIST** PROFILE

畢業／就讀學校：國立高雄大學
PLURK：http://www.plurk.com/g557744
巴哈畫廊：http://home.gamer.com.tw/homeindex.php?owner=g557744

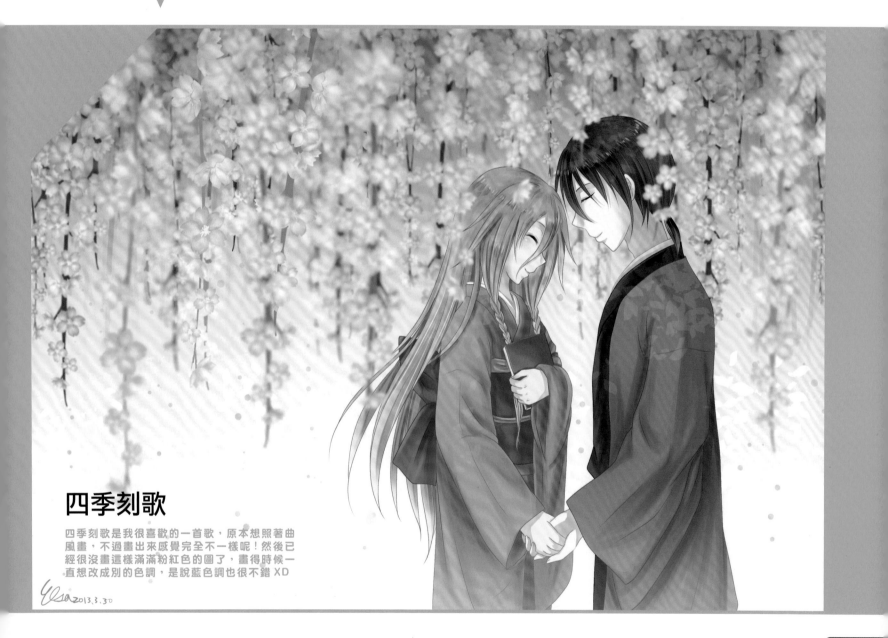

四季刻歌

四季刻歌是我很喜歡的一首歌，原本想照著曲風畫，不過畫出來感覺完全不一樣呢！然後已經很沒畫這樣滿滿粉紅色的圖了，畫得時候一直想改成別的色調，是說藍色調也很不錯 XD

Elsa 2013.3.30

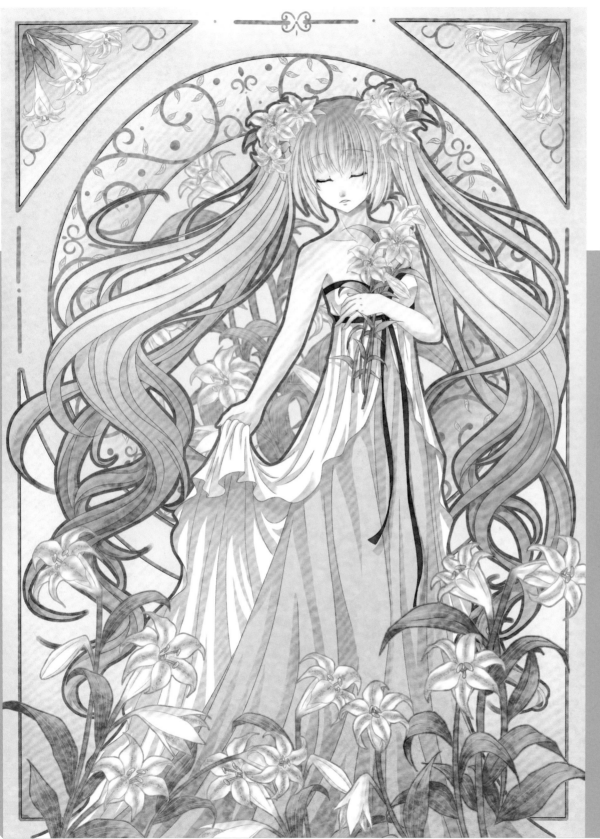

繪圖經歷

啟蒙的開始：
小時候很喜歡庫洛魔法使，所以想要畫
出像小櫻一樣可愛的女孩子 XD

學習的過程：
多畫多觀察多給別人評論。

未來的展望：
希望畫背景的功力能更上一層樓！

慕夏風 MIKU

那時剛看完慕夏的展覽，所以也想嘗試
看看慕夏風，不過跟真正的慕夏風格還
是差很多。這張花了我很長一段時間
畫，尤其是背景的物件，色調也改了不
少次，所以完成後感到很滿意。

銀杏雙子

想畫出秋天有點蕭瑟但又有點懶洋洋 (?) 的感覺，原本打算畫楓葉，不過想說
沒畫過銀杏所以就改成銀杏了，現在看看覺得應該把雙子的表情畫得柔和一點。

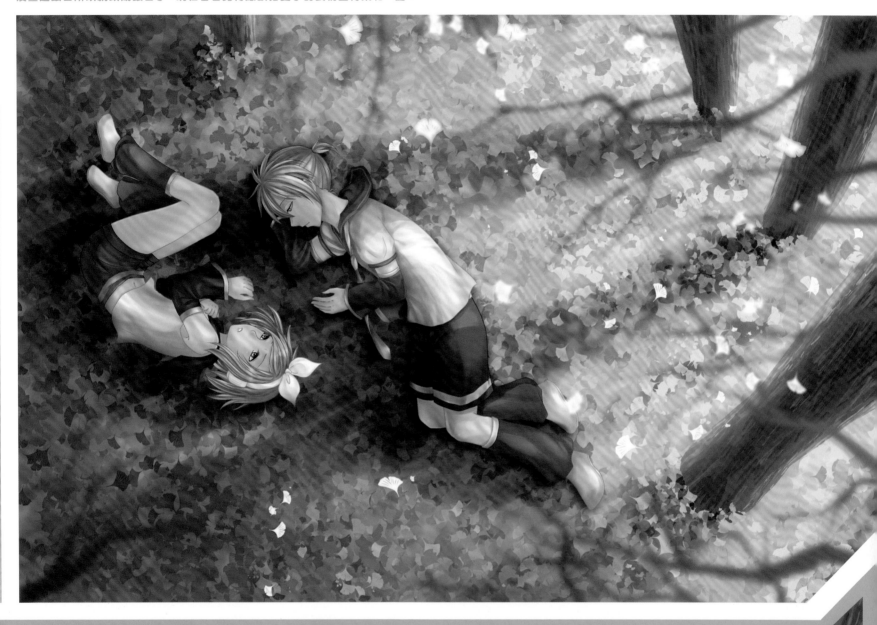

KILLER

有一陣子很喜歡未來日記這部動漫，病嬌的由乃真是令人印象深刻!!平常很少在畫這類的角色，畫起來意外的開心 (?) 最滿意的部分是表情。

和服 GUMI

送給朋友的生日賀圖，第一次畫 GUMI，不過畫得還挺順手的。我真的好喜歡和服，只要穿上和服感覺就會變得很優雅 XD

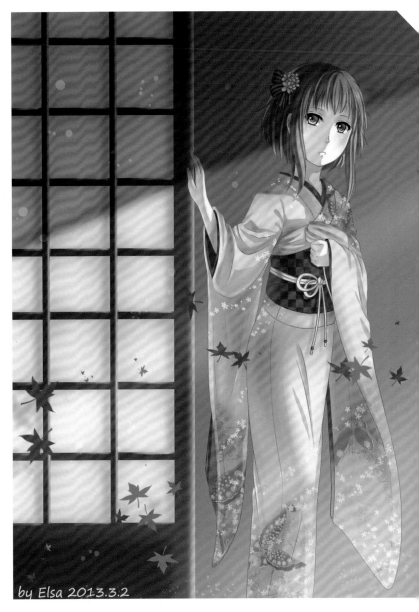

by Elsa 2013.3.2

星空 IA

想畫出 IA 在星空下唱歌的感覺，不過表情感覺有點像是在打瞌睡 XD 第一次畫滿夜星空，畫起來挺爽快的(?)

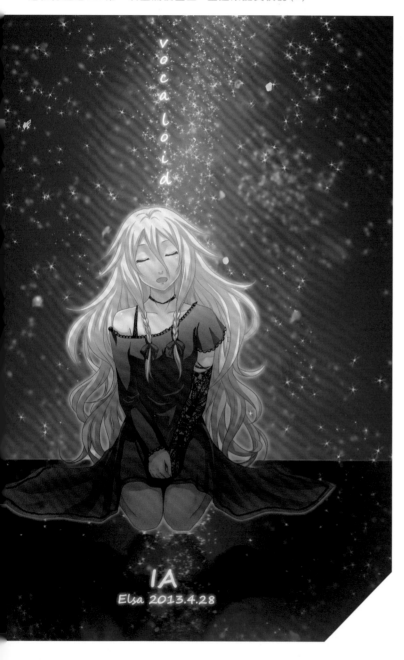

LIVEDRIVE

因為 LIVEDRIVE 這首歌給我的感覺很酷，所以就想把 IA 畫得帥氣一點 XD 這次人物用了跟之前比較不一樣的上色，畫出來還挺滿意的。

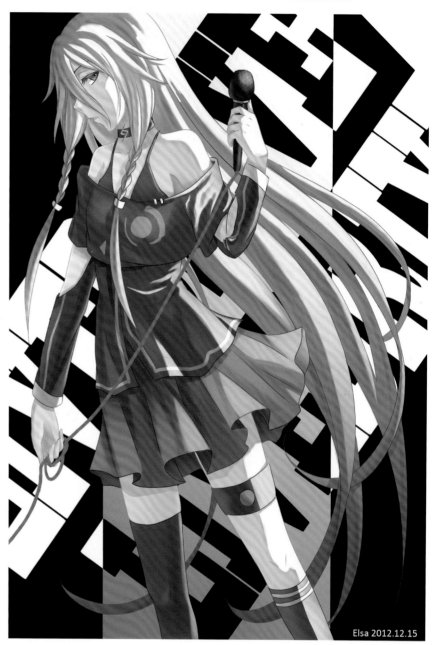

露琪亞

露琪亞是我很喜歡的動漫女角之一，雖然穿死霸裝的露琪亞很帥氣，不過這裡想讓她穿上美美的和服。這次嘗試把背景畫得模糊一點來凸顯人物，然後傘沒畫好真是不好意思…

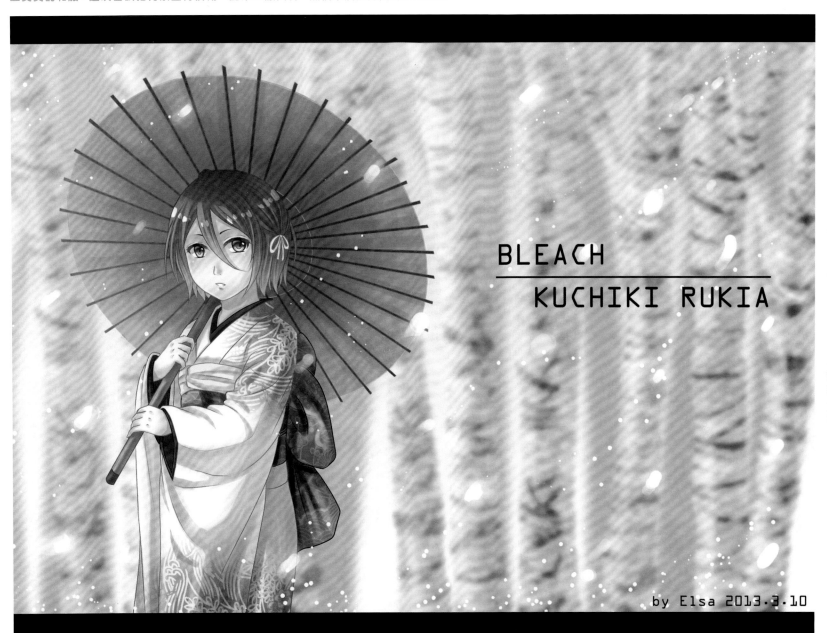

BLEACH
KUCHIKI RUKIA

by Elsa 2013.3.10

Rick CMAZ **ARTIST** PROFILE

畢業／就讀學校：台北市立師範學院美教系 視覺藝術研究所
個人網頁：http://home.gamer.com.tw/homeindex.php?owner=lordskyman
其他：以前大學時期雖然是國畫組的，可是卻對紙藝術和工藝莫名有興趣～對於電腦繪圖
　　　是最近一兩年來才開始培養的新興趣。

野餐

這一張是畫了希達之後，接著
完成的作品。這裡集合了七部
我最喜歡的宮崎駿動畫中的女
性角色在其中，描述的是希達
帶著其他女主角朋友們一起在
天空之城舉行野餐。畫面中人
物眾多，安排主從關係真的是
很不容易（結果到最後似乎看不
出什麼主從之分）

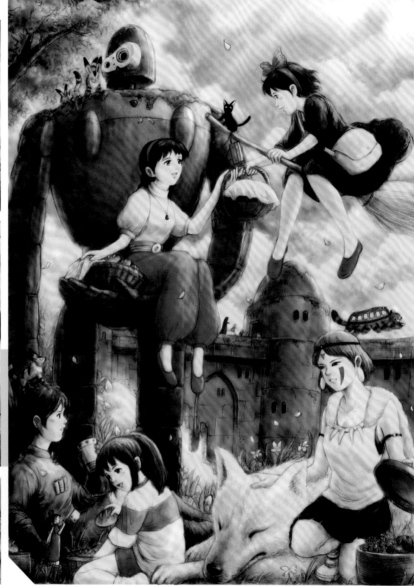

繪圖經歷

啟蒙的開始：
會想開始畫圖，是因為國中時看了宮崎駿的卡通－天空之城，精彩的劇情和畫面表現深深的吸引了我，從此我開始拾筆作畫，斷斷續續十多個年頭。我的畫風受到宮崎大師的影響甚鉅，甚至到現在還有人看了我畫的圖還會說：咦？這不是宮崎駿的畫法嗎？

學習的過程：
說到學畫的歷程，一直到高三為止，我都是自學摸索的，高三時想考美術科系，才聽前輩說最好去畫室練練基本功，這算是我首次正式學畫吧？但是進入大學後我卻對工藝興趣更濃，所以投入在紙藝術上十多年的時間，直到兩年前才重拾畫筆，開始創作我的第一部長篇漫畫---[神光]

未來的展望：
現在[神光]是我創作的核心重點，也是我面臨的一大挑戰。因為這一部漫畫可說是我從零開始的成長史，從 MEMORY 0 至今，慢慢一點一滴的學習進步，希望將來我的技巧可以更加精進，把更好的作品呈現給大家。

其他資訊

曾出過的刊物：

我沒有出版過任何刊物，但是我在網路上連載長篇漫畫[神光]，巴哈姆特的小屋是我的作品總部，每一回的[神光]連載都會發布在此，歡迎大家前來觀賞哦！（網址在下方的個人網頁：http://home.gamer.com.tw/homeindex.php?owner=lordskyman）目前連載至 Memory 24，歡迎收看！

[神光]Memory 24：141 號特別條款

為自己社團發聲：
歡迎各位前來巴哈姆特的小屋拜訪我，裡面不只有每一集最新連載的漫畫[神光]，還有其他插圖和紙工藝作品，也歡迎有興趣的同好加好友喔！

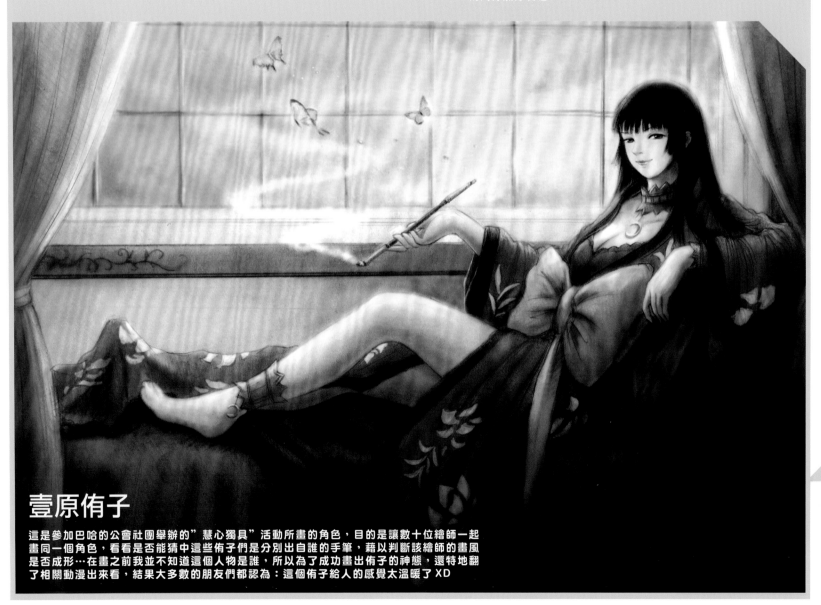

壹原侑子

這是參加巴哈的公會社團舉辦的"慧心獨具"活動所畫的角色，目的是讓數十位繪師一起畫同一個角色，看看是否能猜中這些侑子們是分別出自誰的手筆，藉以判斷該繪師的畫風是否成形…在畫之前我並不知道這個人物是誰，所以為了成功畫出侑子的神態，還特地翻了相關動漫出來看，結果大多數的朋友們都認為：這個侑子給人的感覺太溫暖了 XD

聖十字王國女皇 凱瑟琳二世

這是我第一張使用繪圖板完成的作品,對我而言相當具有歷史性意義。凱瑟琳是我的漫畫[神光]中的核心角色,所以我在設計她的服裝時可說是煞費苦心。希望這一張作品有表現出女皇莊嚴神聖的感覺~

心鎖

這是將來[神光]中某一回(心鎖)將會使用的封面,也是我第一次挑戰畫龍。由於我從來沒有畫過龍這種奇幻生物,為了避免以後畫不出來,因此事先做了一下預習…沒想到龍的鱗片和姿態相當不好掌握,也花了很長的時間去揣摩龍的長相。不過我相信,下一條龍會更好^^"

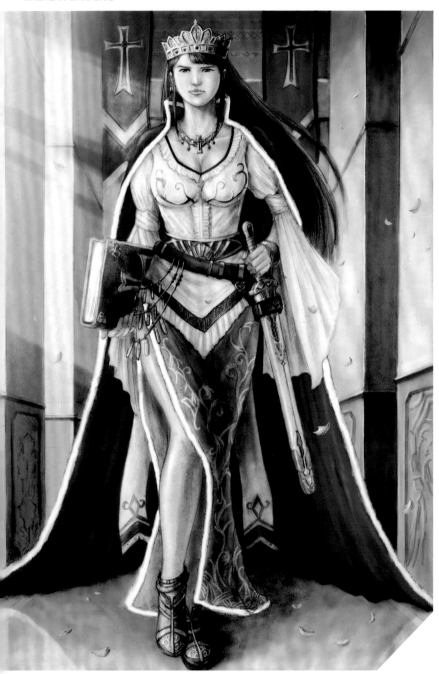

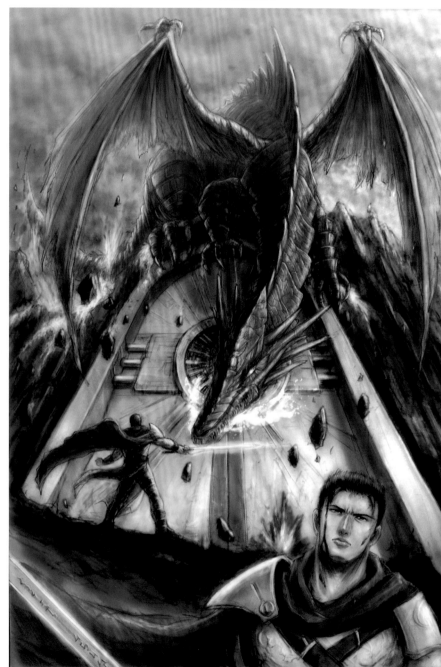

刺客大師 - 服部神光

這也是給參加［神光］有獎徵答的朋友的獎品，形象是出自於刺客教條二中的角色，不過朋友希望這個刺客由［神光］中的角色-服部神光老師來演出，所以我特地為他加上了鬍子。這幅畫中最難畫的是那幾隻鴿子，牠們飛翔的姿態還真是不好掌握啊！

鄂圖曼火槍兵

這是送給一位參加［神光］有獎徵答的讀者朋友所繪製的勇造作品，據說這個角色形象是來自於世紀帝國三的鄂圖曼火槍兵。背後飄散的書頁，是象徵該朋友所寫的文章。朋友希望他有種自信加上一點猖狂的感覺，所以我在揣摩這樣的神情時也花了不少心思。

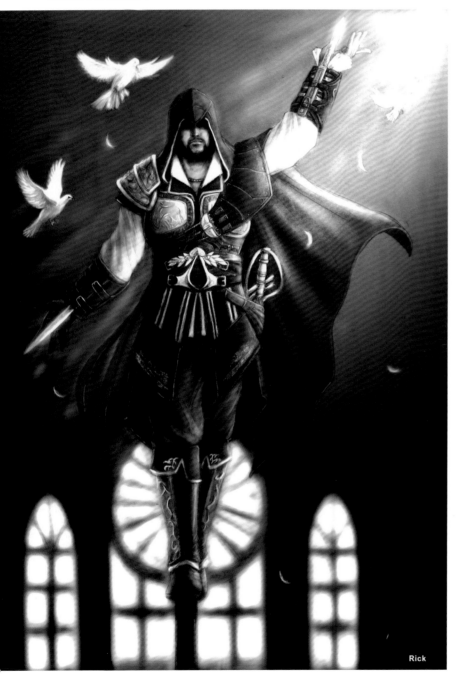

Rick

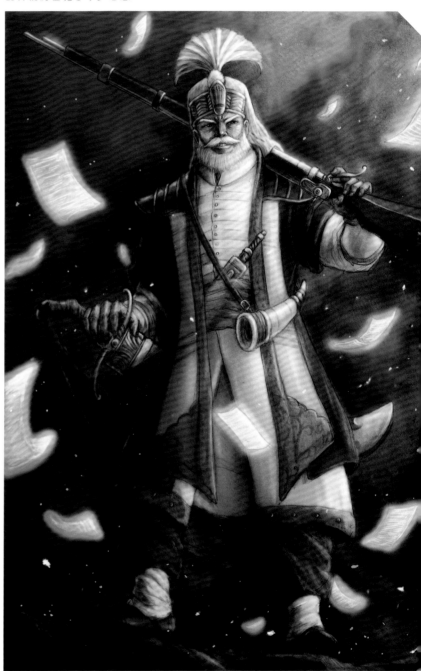

珍妮與紫璇

這兩位是［神光］中的重要角色，是一對出生於戰火中的姊妹花。第一次嘗試畫這樣煙火瀰漫的場面，煙塵的層次和顏色可真讓我傷腦筋。

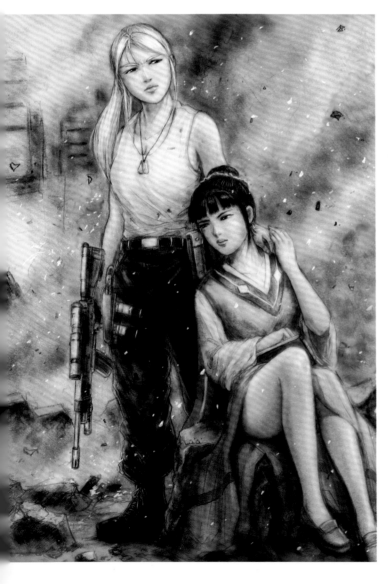

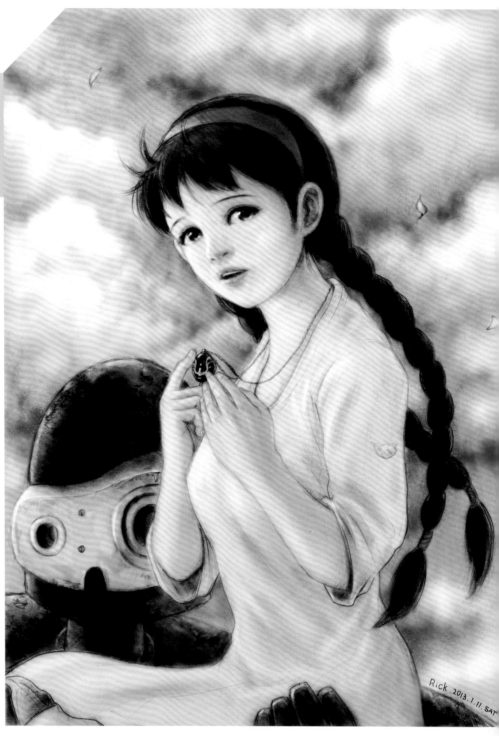

Rick . 2013. 1. 11. SAT

天空之城 - 希達

天空之城這部卡通是我繪畫的原點，女主角希達更是我所有動漫人物中的最愛～這一幅作品是希達的半擬真版本，我將她的髮辮加長，使她看起來更有成熟的感覺。

啟示教團 - 凱末爾隊長

這是我目前最新的一張彩圖作品，畫的是世界公敵啟示教團中的凱末爾隊長。為了描述這位猛男強健的體魄，我特別仔細的去描繪他強壯的手臂肌肉。這是第二回試圖表現戰場那種煙塵瀰漫的氛圍，是否看起來比珍妮與紫璇那一張更加進步呢？

聖十字皇家學院

這是漫畫［神光］中的主要場景之一，也是主角們就讀的學校，校地廣大並包含各級學院甚至研究設施，由聖十字王國女皇凱瑟琳所創立。這是我第一次畫這麼大的場景彩圖，想表現出學院在陽光下照耀的神聖感覺，金色大門的反光和中央大樓黑白分明的光影是我最喜歡的部分。

林念翰 Nuka CMAZ **ARTIST** PROFILE

畢業／就讀學校：復興商工／德霖技術學院
個人網頁：https://www.facebook.com/hanhan.lin.12
其他：https://www.facebook.com/Nukascreation
　　　http://home.gamer.com.tw/homeindex.php?owner=lidajunichi

冰晶王女

會想嘗試冰晶的畫法。創作時的瓶頸是冰晶的混色以及透亮。
最滿意的地方是整體氣氛跟角色的表情 。

繪 圖 經 歷

啟蒙的開始：
買了手繪板～結果不會用 !!!

學習的過程：
大二開始去外面學一年，之後就只好自己土法煉鋼慢慢練習！

未來的展望：
希望可以嘗試繪圖方面的工作，不管是進公司或者是接案，累
積自己畫圖的經驗跟技法。

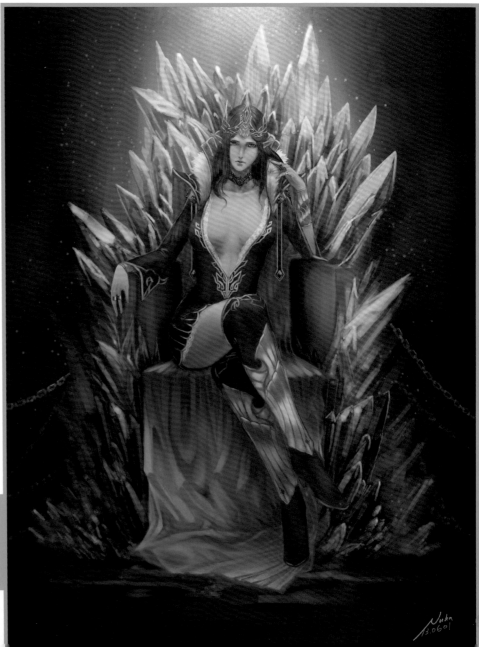

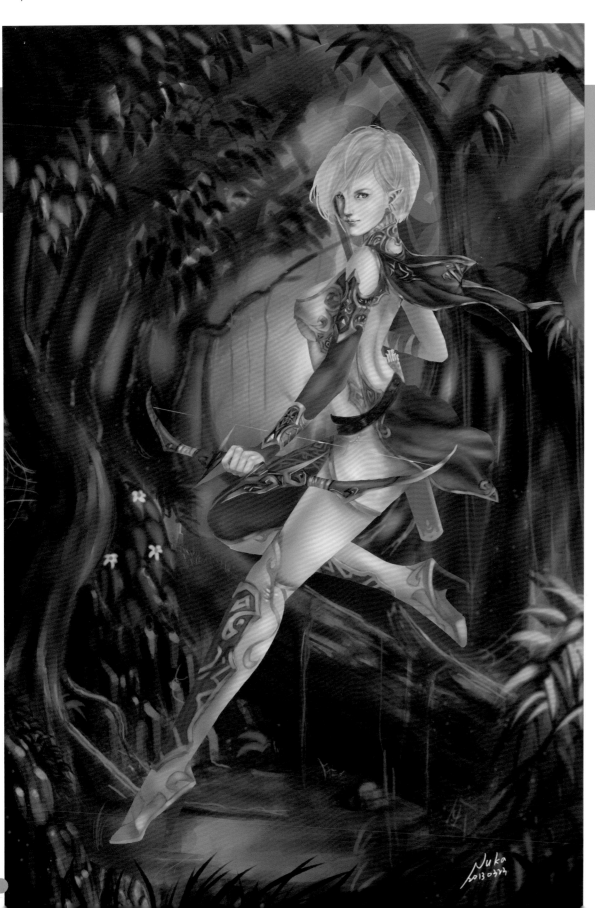

精靈弓箭手

想嘗試弓箭手結合森林去做表現。一開始
想稍微帶出一點神秘感，因此在背景的處
理上花了不少心思。整張作品最滿意的地
方是角色的動作及衣服設計。

（LOL）卡特蓮那

繪製卡特蓮那是覺得這個角色經典造型顏色非常鮮明，所以自己也畫一隻看看。創作時的瓶頸是皮衣的表現。最滿意的地方是整體動作，角色的臉及髮型。

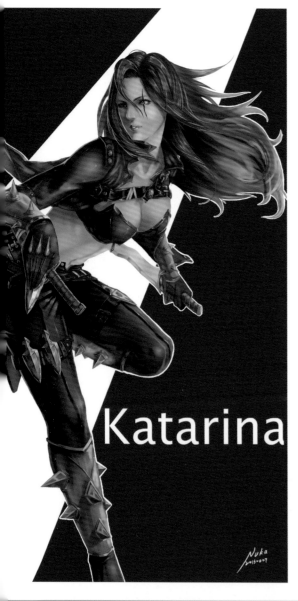

Katarina

女騎士

想設定充滿貴族氣息的騎士，創作時的瓶頸是盔甲的造型以及反光。最滿意的地方是角色表情，隼。

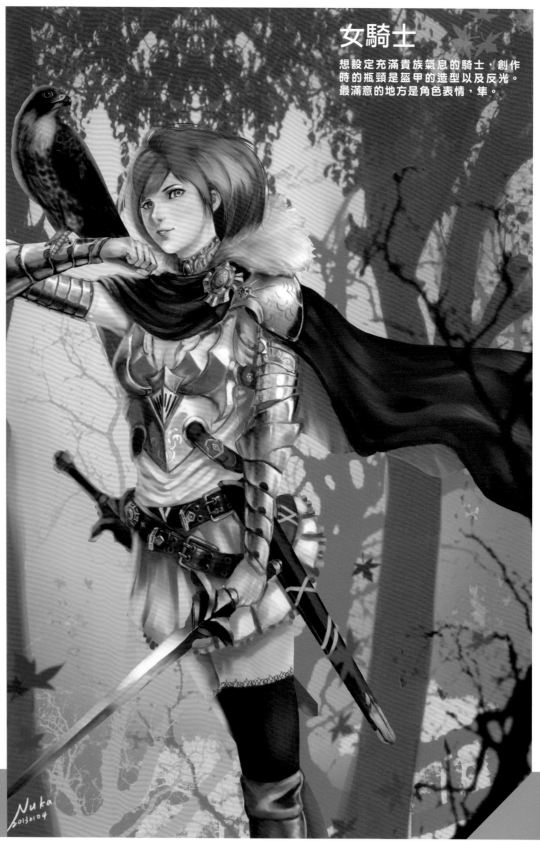

女巫師

想嘗試巫師跟法杖的設計。創作時的瓶頸在於衣服跟少量盔甲的結合，思考許久。最滿意的地方是整體動作。

神槍手

一樣是想表現中世紀的穿著，還有自己對衣服的一些造型跟想法。瓶頸是人物的配色。最滿意的地方是人物上半身的呈現。

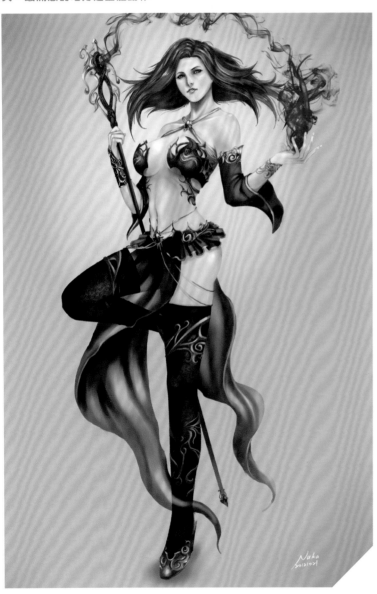

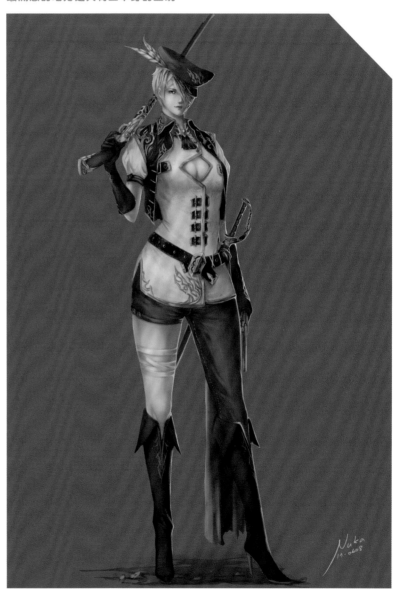

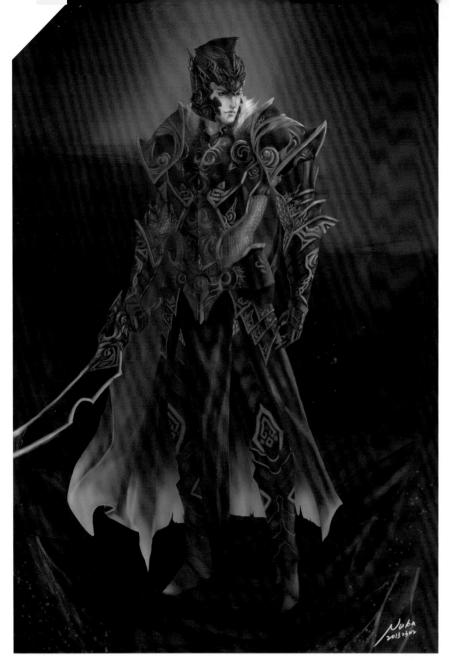

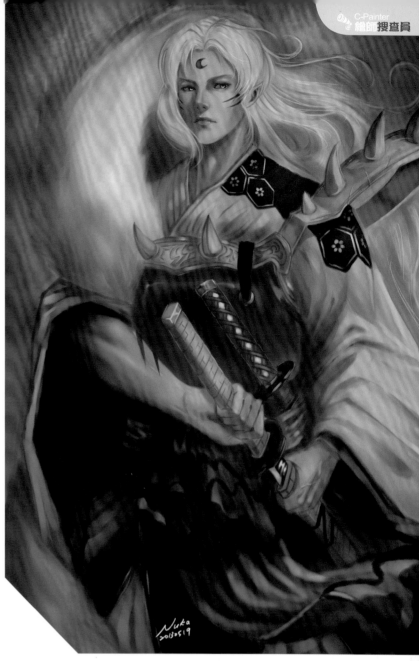

黑騎士

盔甲是我很長畫的配件，因此想嘗試比較複雜一點的盔甲，創作時的瓶頸是背景的處理，在想在岩石上帶出火焰的光源。最滿意的地方是角色的頭盔設計。

殺生丸

一直很喜歡漫畫中殺生丸這個角色強悍又驕傲，所以就來畫畫看。瓶頸是想表現漫畫中這個角色給人冷冰冰的感覺!!整體我都很滿意WWW

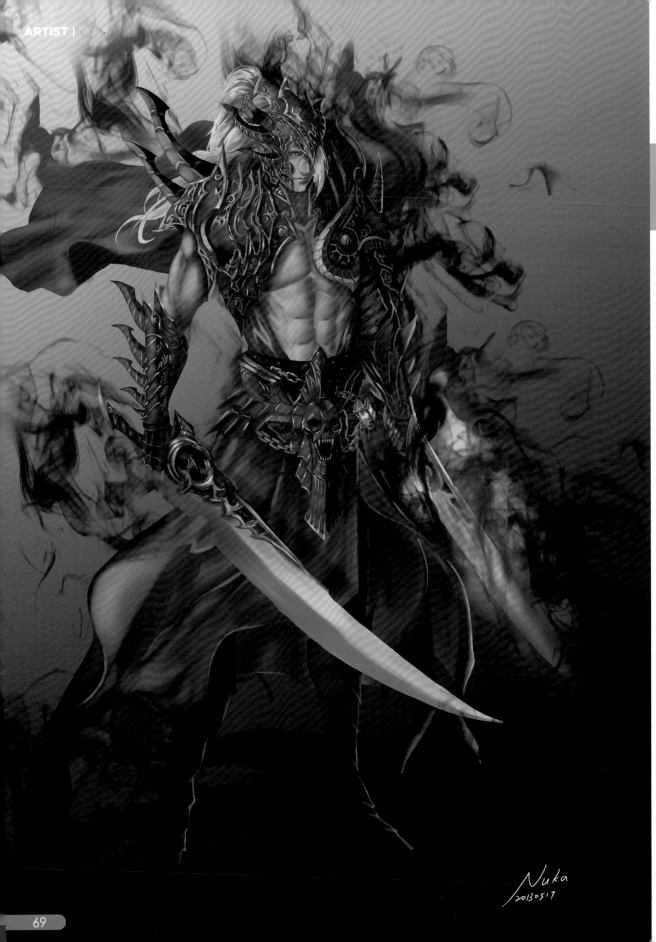

Nuka
20130517

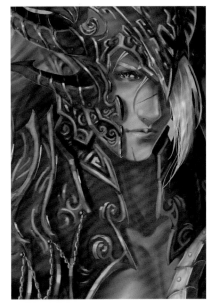

煉獄騎士

對盔甲已經有稍微了解一點點,所以想
嘗試複雜性更高的盔甲花紋設計,角色
一開始就設定類似魔神的樣子,伴隨著
邪惡的鬥氣登場。瓶頸是想呈現角色霸
氣的感覺。整體最滿意的是盔甲的造型。

FatKE CMAZ **ARTIST** PROFILE

畢業／就讀學校：Queensland College of Art - Griffith University (Australia)
個人網頁：http://mirake.blog.fc2.com/
曾參與的社團：MiraKE

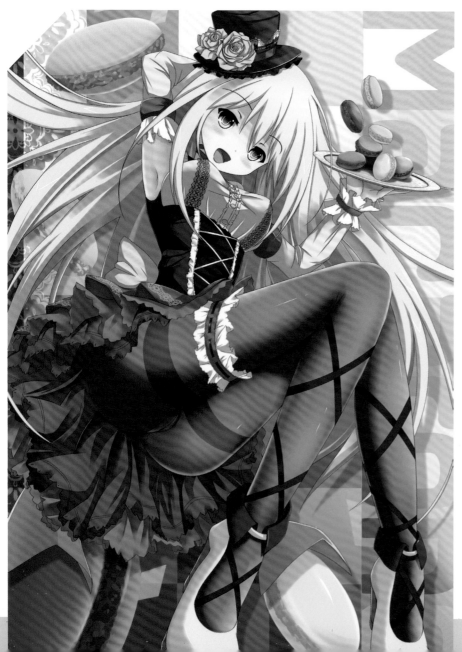

馬卡龍擬人化少女

在某討論區時發起了的甜食擬人化，因為很想畫蘿莉塔就來畫個馬卡龍。瓶頸就是沒有畫過太多這類角度的構圖。最滿意的是刻裙子邊的蕾絲很爽快。

繪圖經歷

啟蒙的開始：
主要一直喜歡日式動畫及在澳洲留學期間課餘時偶然動筆畫起來，結果就一直畫下去

學習的過程：
參考自己喜歡的日本繪師的作品及上色感覺，加上本科是設計系所以學習比較容易，還有多給別人批評。

未來的展望：
可以處理更複雜的構圖，質感更高更細微的機甲，還有就是能生出自己設計角色系列的卡片遊戲

其他資訊

為自己社團發聲：
原創本命！女兒最高！

曾出過的刊物：
Fantasy Armory 01,02、Fantasy Armory：Amethyst Sonata

其他：
別休想動我岳父大人

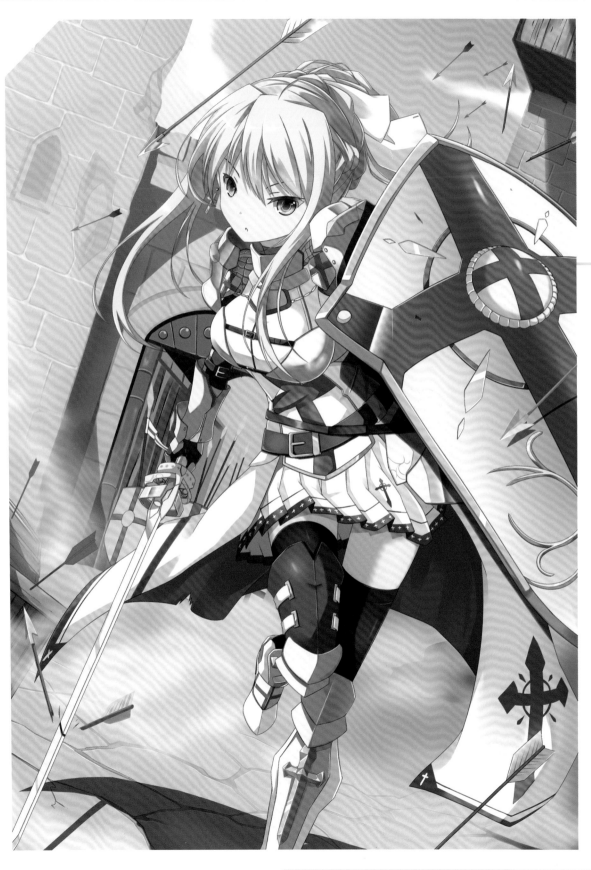

PIXIV 企劃
WebCAT 鉄と白鉄

只要有能畫鎧甲娘的機會！就不可能放過這企劃。從草稿到完稿都好像變順暢 XD。最滿意的就是姿勢 …… 一個帥氣的衝刺角度，雖然因為髮型跟配色總被誤認為一點動漫角色 pvq

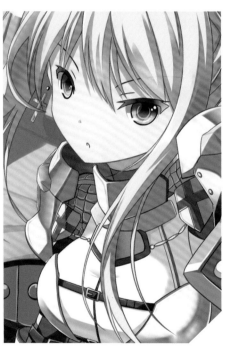

魔法少女企劃

友人不知怎被雷打到，又看到之前那個 QB 契約的生成器，就拉了一堆人把自己的筆名，產出自己性轉的魔法少女了 XD。瓶頸是構圖吧 … 要表現設定上的特色。最滿意的地方是應該是腿那面吧（笑

RIFANGER PROTOTYPE 01
HIGH-ENERGY COMPOSITE ARMOR CHAINSAW

MONIKA HANSELMANN
PROJECT AG-X

蛇年 看板娘 賀圖

新年賀圖是每年必要做的事！所以要找女兒來賀一下。最困難的地方，大約就蛇的問題吧 wwwww 蛇真是不太好畫的東西。最滿意的是旗袍跟大腿！

看板娘第一代

主要是想改善一下五官臉型，以及頭髮上色的效果，那就來畫個可愛的機娘看看，瓶頸是服裝結構上的組合問題，還有就是背景 XD。這張作品最滿意的地方是整體紫色超讚的，而且樣子很可愛 =/////=，在 PIXIV 意外在 2012 年 4 月 26 日登上新手榜第一位。

商業稿 – 天地文化
卡片遊戲「水晶之門」

這張作品算是自己第一次接的商業稿，不過是畫機娘所以也畫得蠻高興。因為是商業稿所以不能像一般的自己畫爽爽。而且是實體卡所以要考慮到文字跟外框的編排。最滿意的是外裝甲的結構及主體的配色跟背景的反差。

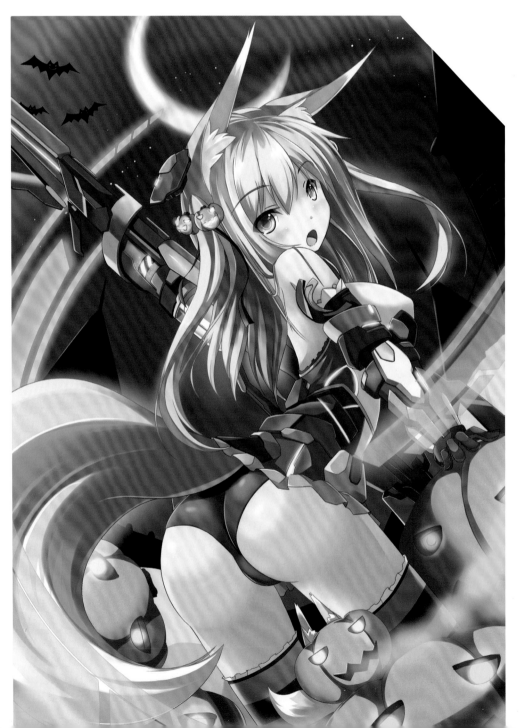

萬聖節 賀圖

萬聖節要畫賀圖對我來說是很重要的事，不過想想也是畫點自己喜歡的感覺當然就要畫狐娘！只是不想畫太一般就拿去 SF 化了。腰的位置是我創作的瓶頸。最滿意的地方當然就是那曲線！

優雅狐娘

原本是為了一個狐娘合本的企劃而畫的，只是最終因主催沒有後續所以取消了。
創作的瓶頸是抓住那小狐狸的位置吧。最滿意整體出來有表示出優雅跟色氣感 XD

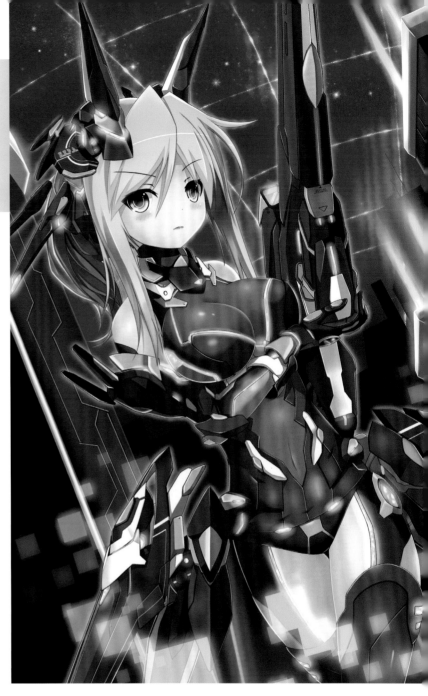

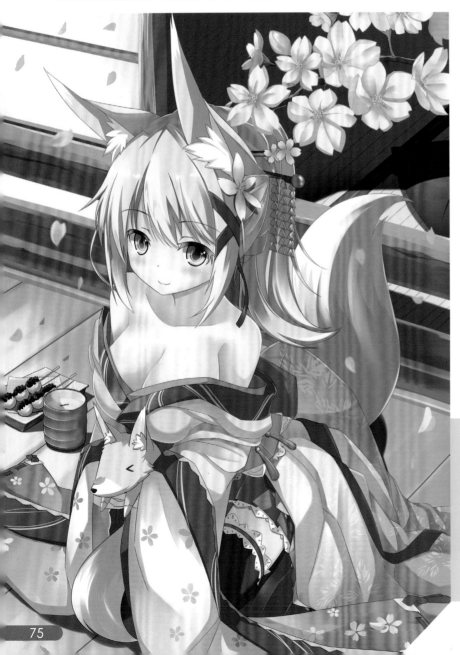

高孟和 Ariver Kao CMAZ **ARTIST** PROFILE

個人網頁：https://www.facebook.com/ariverartwork
其他：http://www.ariver.idv.tw

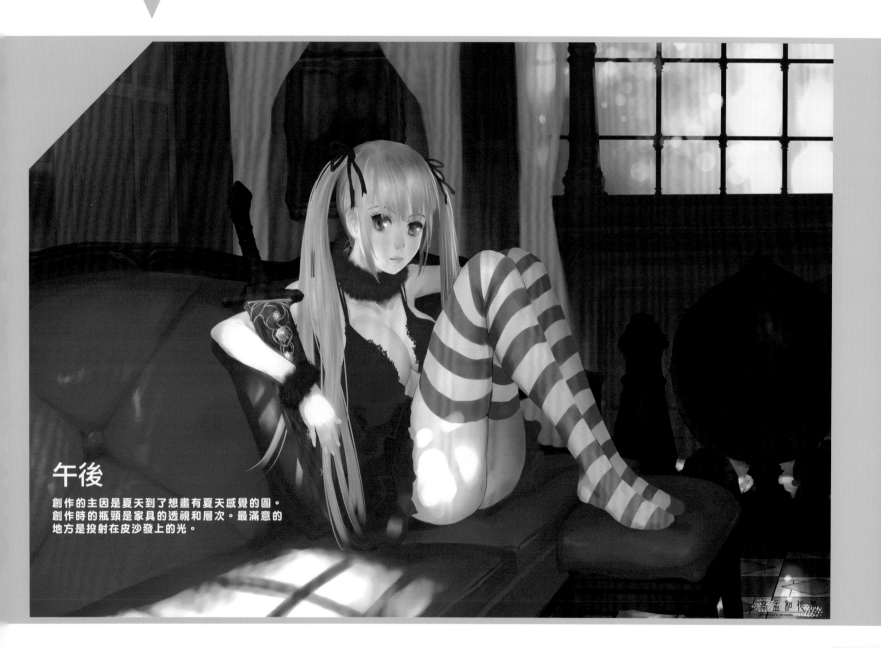

午後

創作的主因是夏天到了想畫有夏天感覺的圖。
創作時的瓶頸是家具的透視和層次。最滿意的
地方是投射在皮沙發上的光。

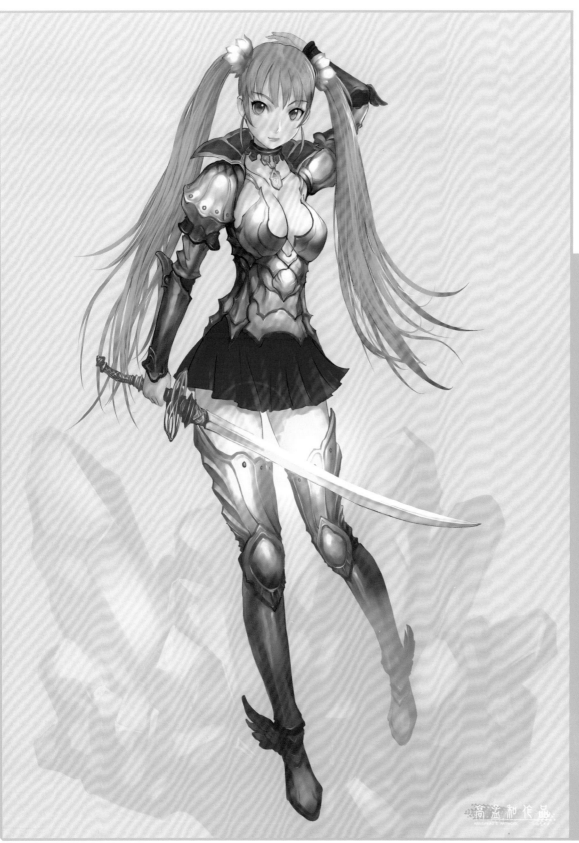

近 期 狀 況

前陣子發生的趣事／事蹟：
已經快創下兩個月沒出去玩的紀錄 XD
最近在忙／玩／看：
幾乎都在畫卡片遊戲的商業稿。

近 期 規 劃

最近想要畫／玩／看：
多畫一些不常畫的題材吧。

鎧甲娘

創作的主因是很久沒畫這樣的題材了。創作時的瓶頸是鎧甲的質感花了很多時間。最滿意的地方是鎧甲的設計感。

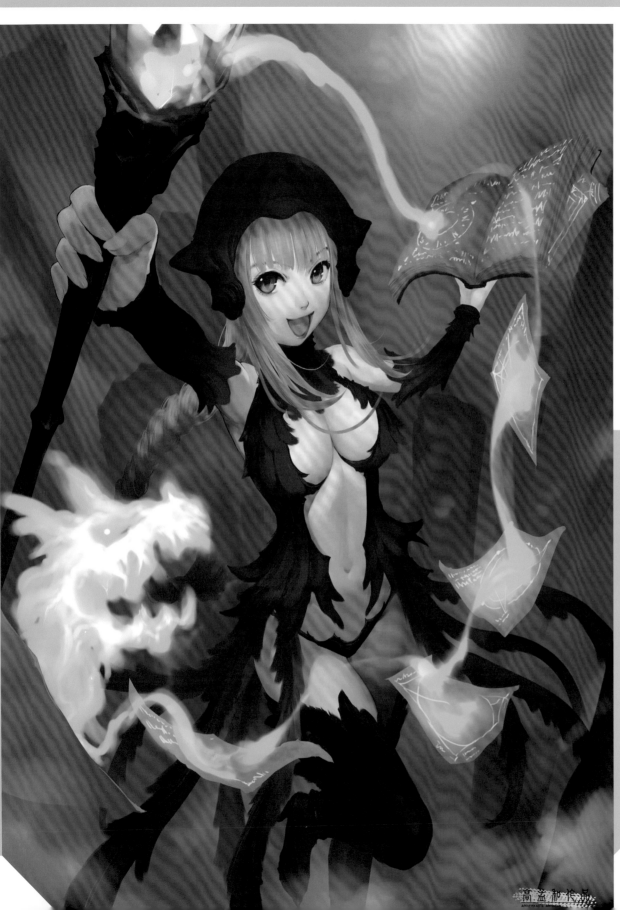

召喚

創作的主因是想畫一張卡片遊戲風
的圖。創作時的瓶頸是光影的安排。
最滿意的地方是整體的構圖。

帝國的黃昏

創作的主因是突然想畫機器人，
我一向是這樣 XD。創作時的瓶
頸是背景的空間感。最滿意的地
方是機械的質感和光線。

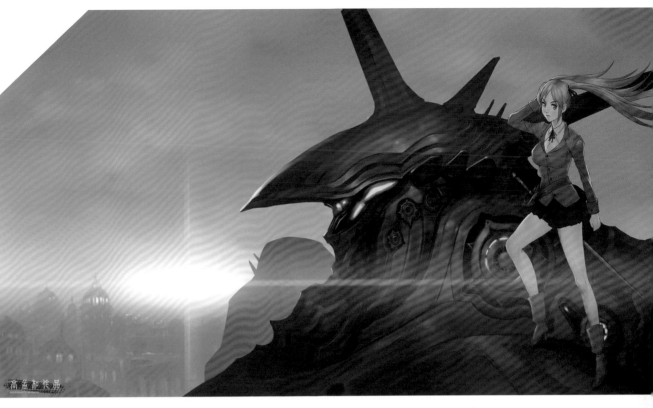

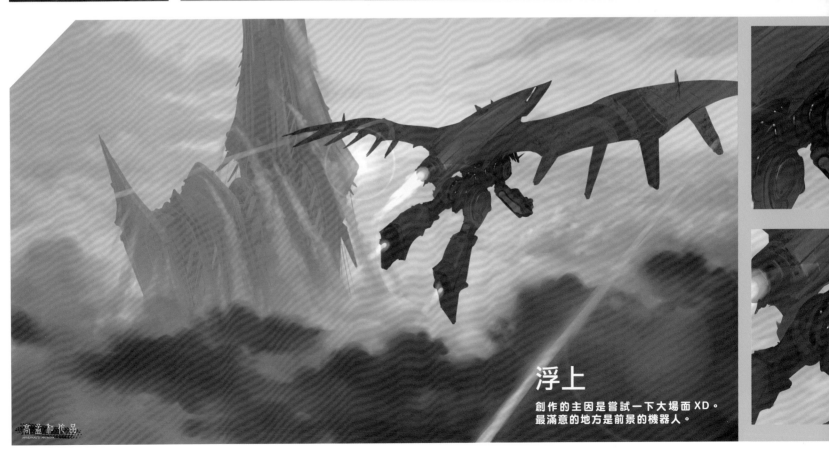

浮上

創作的主因是嘗試一下大場面 XD。
最滿意的地方是前景的機器人。

沙其 sachy CMAZ ARTIST PROFILE

個人網頁：http://blog.xuite.net/sachy/2011
巴哈：http://home.gamer.com.tw/homeindex.php?owner=SACHY
pixiv：http://pixiv.me/sachy

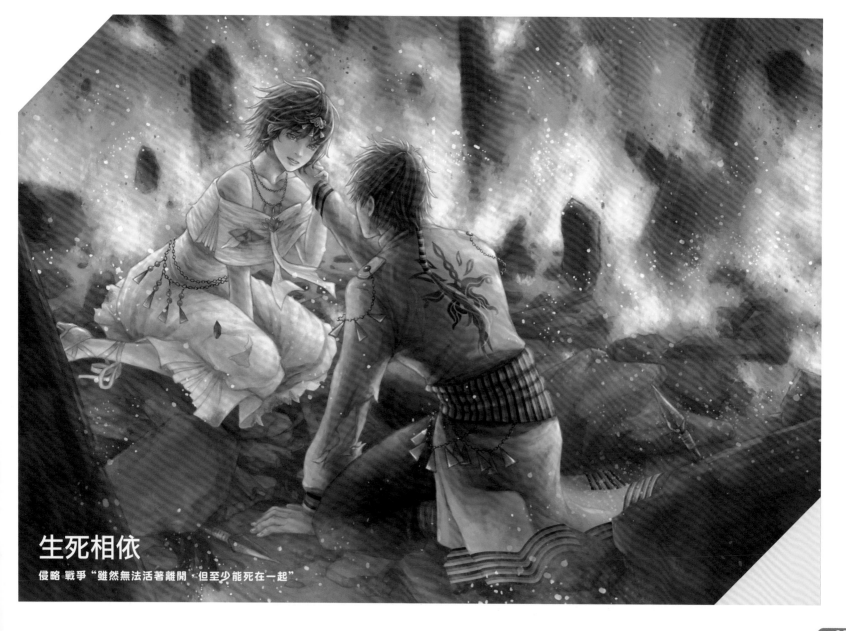

生死相依

侵略 · 戰爭 "雖然無法活著離開 · 但至少能死在一起"

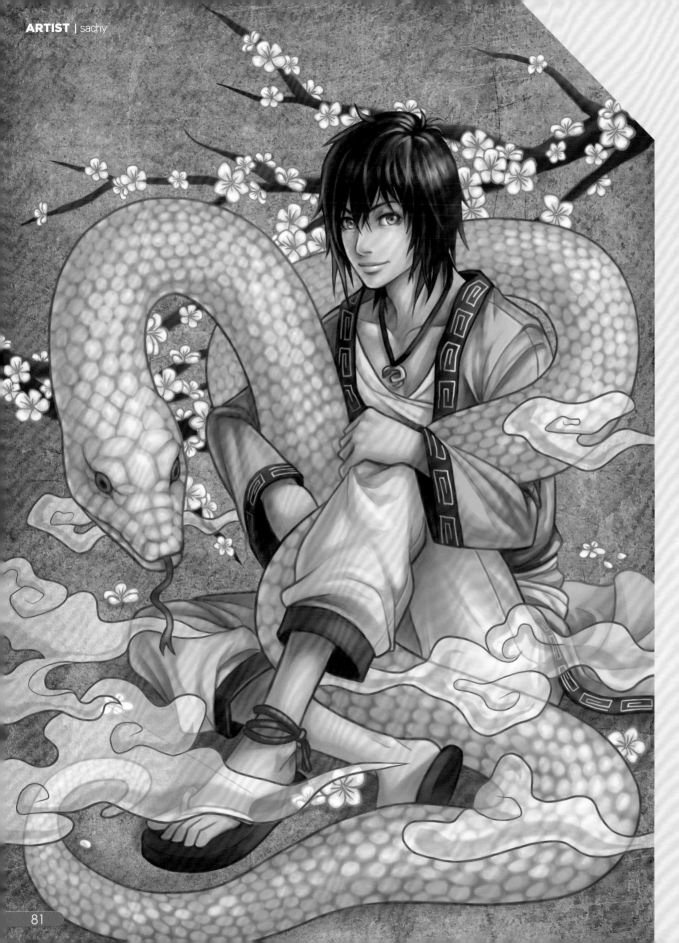

蛇使

新年時畫的賀圖，特別喜歡蛇鱗的部份。

近期狀況

最近在忙／玩／看：
去看了米開朗基羅展，雕刻雕的好細緻阿…沒想到裡面可以拍照，於是就努力的拍了一堆照片了 XD 幸好最近終於得到人生中第一支智慧型手機可以拍照 XD

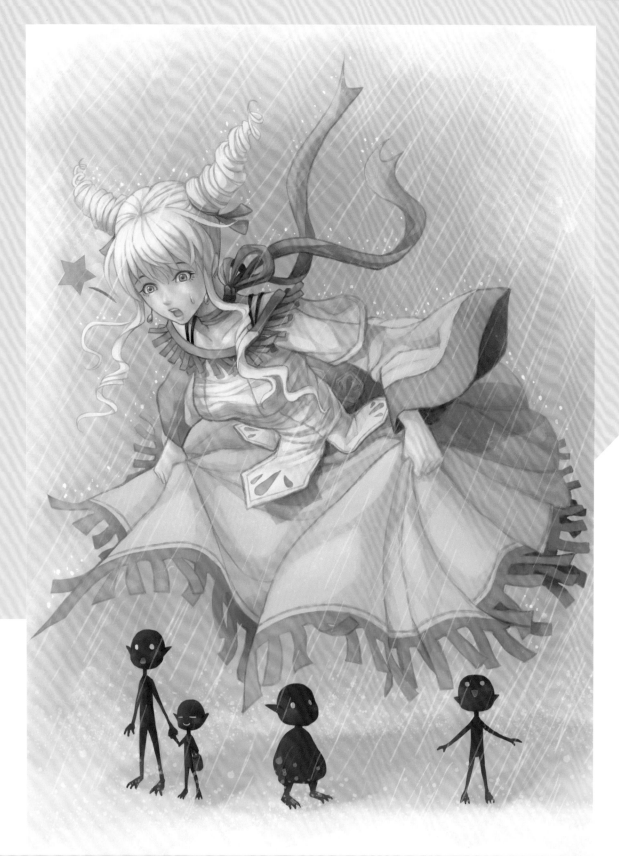

遮雨的好地方

雨神經過，她的裙底下是遮雨
的好地方:P

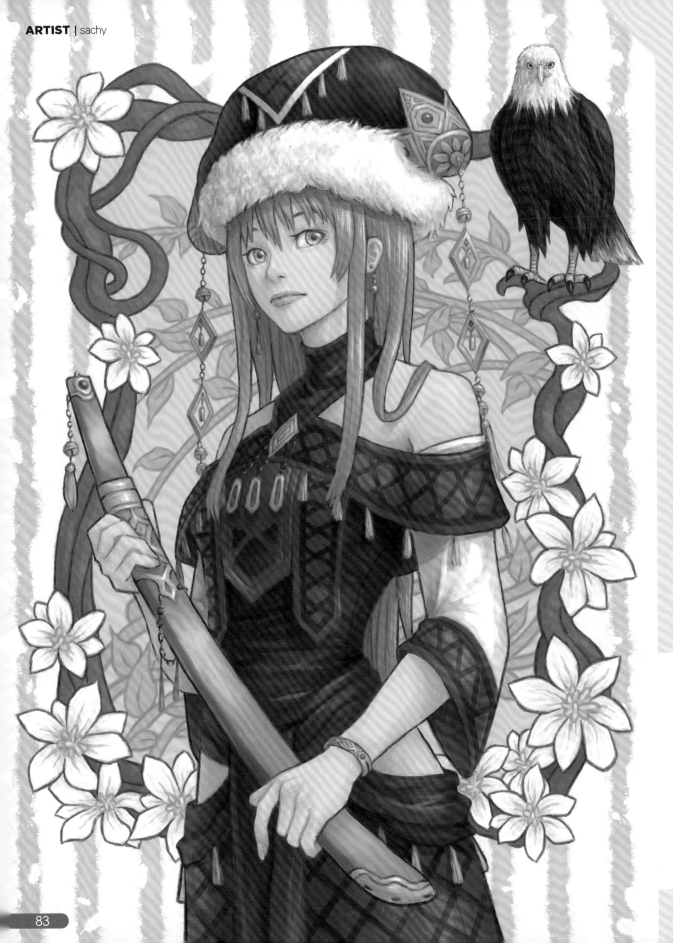

王女

以裝飾性為主的構圖，服裝東加西加，加了自己喜歡的元素，所以不要問我是哪個民族的服裝，我也不知道 XDD

九命嵐 Arashi.C

畢業／就讀學校：輔仁大學
個人網頁：http://arashicat.deviantart.com/gallery/
　　　　　http://www.pixiv.net/member.php?id=1507008
噗浪：http://www.plurk.com/arashicat
其他：http://blog.yam.com/catarashi

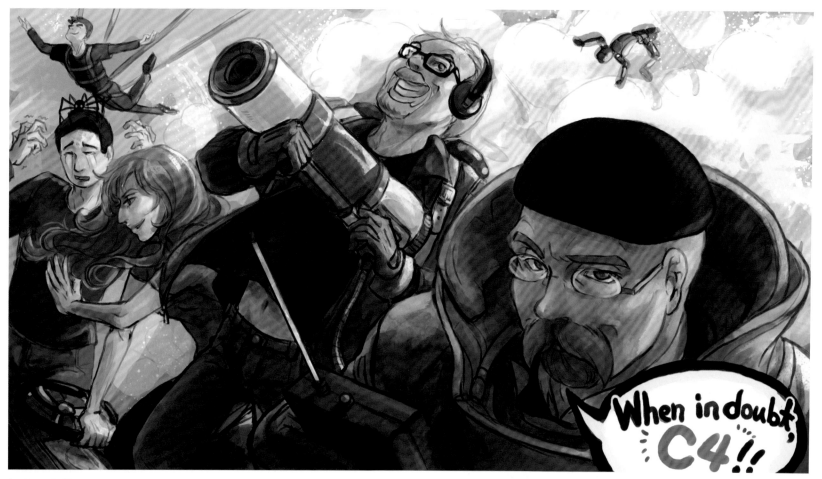

MythBusters

歐美 only 場所畫的影視套卡之一，這張圖
大概是這套圖中除了剪刀手之外第二受歡
迎的圖了，MythBusters 流言終結者是
我最喜歡的 Discovery 節目之一，看他
們很認真的做著靈實驗卻又有令人驚訝的
結果實在太爽快了 !!!!

The Rifle's Spiral

出自畫冊《自選曲》，這張是受到 The Shins 的
The Rifle's Spiral 啟發畫的圖，這個團的編曲跟
曲風都很特別，雖然我不是特別挑硬地音樂，可是他
們真的讓你一聽難忘，大推！XD

Dust In The Wind

出自畫冊《自選曲》，這張是受到堪薩斯合唱團的 dust in the wind
啟發的圖，現在年輕人搞不好都不認識這團了 XD，恩 ... 很多人跟我說
他聽這首歌的畫面跟我畫的差很多，可我覺得這就是好玩的地方，每首
歌都會引起每個人不同的畫面。

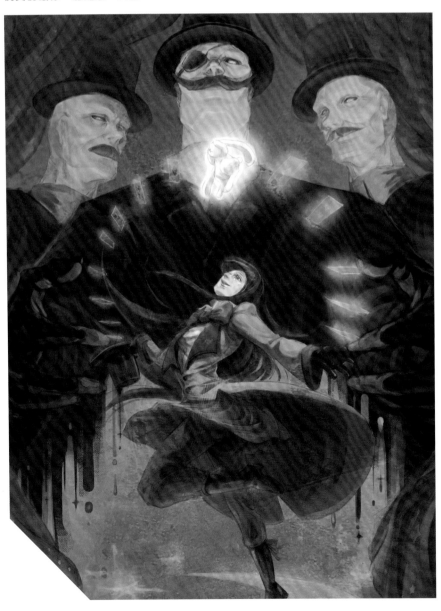

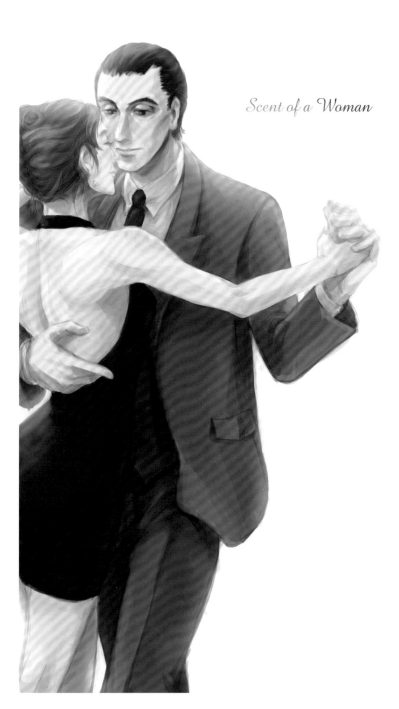

Scent of a Woman

Scent of a Woman

歐美 only 場所畫的影視套卡之一，《Scent of a Woman 女人香》，他是我認識艾爾帕契諾的第一齣片子，《教父》我還是之後才追來看的喔，所以我印象中的他一直是女人香的樣子，好有霸氣啊

The Fifth Element

歐美 only 場所畫的影視套卡之一，《The Fifth Element 第五元素》，蜜拉喬娃維奇成名作 !! 外加墨比斯的美術，真是代表大作 !!!!

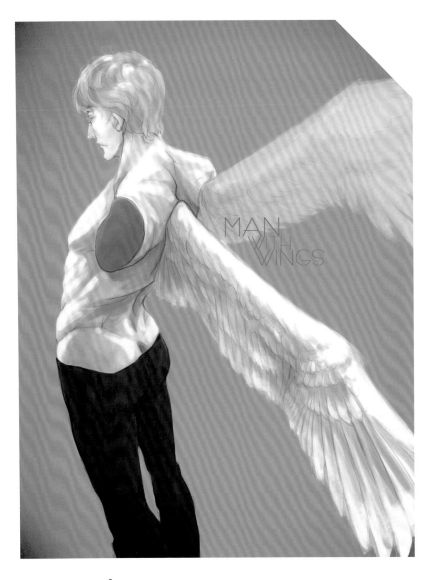

羽翼男人

這是參加 plurk 上的 " 羽翼男人 " 繪圖企劃，大家都很強！
非常的好玩，噗浪上的企劃真是各式各樣，有空閒時間應
該還會在回去翻一下！

X-men FC 結婚賀圖

在香港的好友欣結婚了 !!! 這張圖算是他的禮物 XD，因為我們也算是因
為 X-men FC 而相認識的，美漫無敵 !!!! 希望他們也能像這對一樣這麼甜
XDDD! 不用讀心都能了解對方！

圖文／鴉參

繪色繪影

大家好，我是鴉參，雖然我常在網路上PO作畫過程，不過一直沒有闡述我畫細節的方式，今天藉此機會跟大家分享三種我常用的筆刷設定和應用，希望能幫助到各位：）

這些筆刷不需要額外下載，用PS內建的筆刷就可以調出來了，非常的基本，但我的作畫過程中約有90%時間都是這三種筆刷交替在使用。

對此，我們可以在筆刷設定中，增加如（圖02、圖03）中的設定，然後就可以看到如（圖04）的改變，右邊是設定前，左邊是設定後，即使是隨手撇的一筆，設定後的線條末端也會較尖銳漂亮。

圖01- 三種我最常用的筆刷效果。

第一個筆刷，就是預設的硬邊圓筆，再加上壓力設定而已，但PS不會像SAI那樣自動作感壓補正，所以在PS畫的線條，尖端常會不夠銳利。

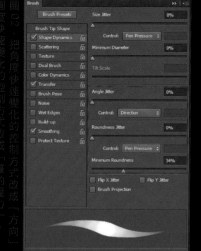

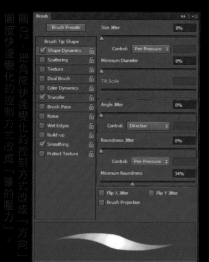

圖02- 把角度快速變化的控制方式改成「方向」，圓度快速變化的控制方式改成「筆的壓力」。

圖03- 在「轉換」中把透明度和流量的快速變換部調整成「筆的壓力」，而在你不需要筆刷有半透明效果時關掉他們。

圖 04 - 左邊的筆觸是經過設定後的，明顯的尖端比較銳利。

實際使用可以參考（圖 05）的頭髮部分，而不只是頭髮，我的作品中大多都是用這個筆刷來安排基本的色塊，銳利的特性讓他可以作出各種形狀，很基本但很方便。

圖 05 - 如果你跟我一樣喜歡自己撥一根根髮絲的感覺，不妨嘗試看看。

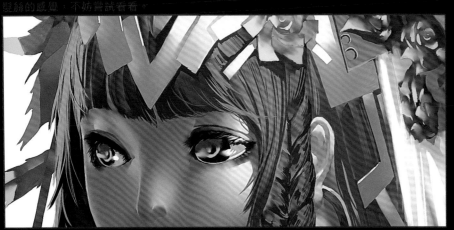

第二個筆刷，是套在手指工具使用的混色筆，這是觀察別的老師的筆刷設定學到的，分享給大家，基本的效果如（圖06）。

圖 06 - 對堆疊起來的色塊進行塗抹的結果。

圖 07 - 強度約設在 90%。

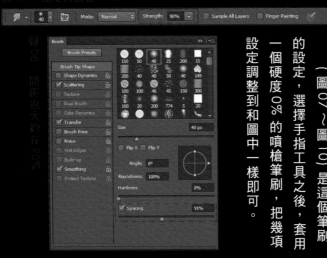

（圖 07 ～ 圖 10）是這個筆刷的設定，選擇手指工具之後，套用一個硬度 0% 的噴槍筆刷，把幾項設定調整到和圖中一樣即可。

圖 08 - 間距差大約在 90%

Mode: Normal　Strength: 90%　Sample All Layers　Finger Painting

Brush
Brush Presets
Brush Tip Shape
Shape Dynamics
Scattering
Texture
Dual Brush
Color Dynamics
Transfer
Brush Pose
Noise
Wet Edges
Build-up
Smoothing
Protect Texture

Size　40 px
Flip X　Flip Y
Angle: 0°
Roundness: 100%
Hardness　0%
Spacing　91%

這個筆刷被我廣泛的應用在各種地方。

硬邊，參考（圖二～圖13），可以發現需要將形狀不規則的色塊處理出軟邊和局部的地方，尤其像布料的立體感，會出乾淨的大漸層，但是可以應用在許多實際使用上，他無法像噴槍般處理

圖10 - 在「轉換」裡面把強度快速變換的控制方式設定成「筆的壓力」。

圖09 - 散佈大約設置在60%。

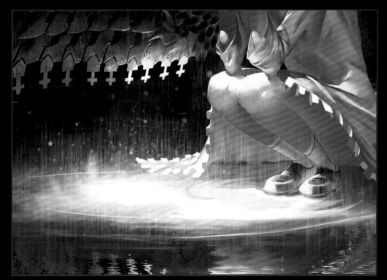

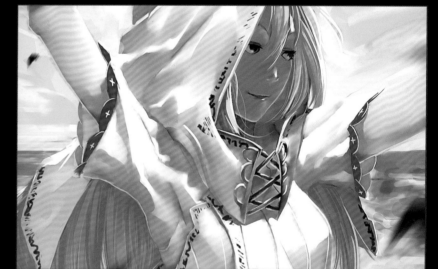

圖11～圖13 - 可以觀察到圖中許多色塊同時有著模糊的邊緣和清楚的邊緣。

圖15 - 把上方的透明度和流量調整，實際的數值取決於個人習慣。

圖14 - 把硬度改成0%，並把潮濕邊緣打勾。

圖16 - 右邊的球體馬上有了立體感。

第三種筆刷，就只是把第一種筆刷的設定稍作更改，更改的部分請看（圖14、圖15）。

在（圖16）裡面把這個筆刷和第一種筆刷比較，同樣是一筆畫出暗面，可以發現：使用這種筆刷去畫的右側球體同時有了明暗交界線和背光面接收到環境反光的感覺，這是潮濕邊緣的特性，讓筆跡中心的顏色略帶透明，就像水彩的顏料粉堆積在邊緣。

圖17 - 布料部分有搭配前述的塗抹筆刷。

圖18 - 這些雲還有再經過不少處理才到這一步，不過最初捕捉光影和立體感的時候這個潮濕筆刷幫了很大的忙。

以上是我這次要和大家分享的內容。

寫在最後，當然，這些設定都相當基本，主要還是希望能幫到剛入門電繪的新手，了解幾個常用的設定帶來的影響。讓大家摸一摸玩一玩，理解之後就可以開始製作適合自己的筆刷。一起加油吧:)

圖19 - 用這次介紹的筆刷花15分鐘畫的一張簡單的sketch。

金漫獎第三屆 少年漫畫類獎優勝
《無上西天》
葉明軒

風和日麗，本C獸很榮幸，邀請到知名漫畫家葉明軒老師，賞臉參於訪談。當敝獸與拍檔小編前往與老師約好的地點，正要過馬路，就看見老師在對面街頭與敝獸揮手。啊～看到老師和藹可親又閃閃發亮的模樣～連拍檔小編見了都忍不住說：「老師實在帥得不像漫畫家啊～！」等等！漫畫家就不能帥嗎！

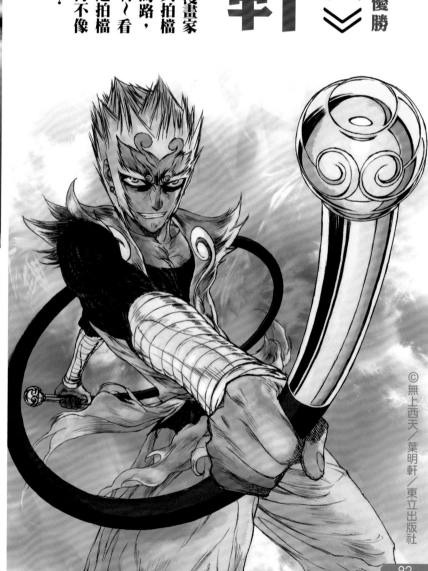

© 無上西天／葉明軒／東立出版社

首先請老師說說自己畫漫畫的經歷吧。

所以老師是一提案就入選的？

其實在我還在唸台藝時，我就獲得了東立的漫畫新人獎。但並沒有因此就走上漫畫一路，而是在當完兵，再去英國完成了設計與品牌策略的碩士學位，回到台灣再度參加了行政院劇情漫畫獎並且獲得獎之後，才得到了在《龍少年》提案《無上西天》的機會。

也不盡然，當初我在退伍之後也拿著自己畫的作品投各出版社、遊戲公司…但都得不到回應。經由比賽證明自己，才是讓出版社注意到你的最佳管道。

© 無上西天／葉明軒／東立出版社

那為什麼會提出無上西天這套「料理」結合「西遊記」這麼有趣題材的作品呢？

原本我只是想畫一篇以介紹東方神佛為主的奇幻作品，但當時的龍少年主編跟我說：「奇幻漫畫太多了，我們目前雜誌上缺的是料理漫畫跟偵探漫畫，你要畫哪一個？」於是我就選了料理漫畫，但偷偷的在骨子裡還是在畫奇幻漫畫（笑）。

而且角色的設定也很特別啊，尤其敝獸最愛八戒的歐～（消音嗶…）

《西遊記》角色的設計來源當然是《無上西天》囉（笑）。悟空的設計重點在於「除去金箍之後頭上仍要有金箍的造型」，服裝上以毛邊的無袖背心和金屬質感的臂套腿套來表現他狂放不羈與束縛住強大力量的感覺。

八戒的設計重點則在「顛覆腦滿腸肥的傳統印象化身豐滿美少女」，衣服設計的方向原本是肚皮舞孃，後又添加百褶裙與黑長襪讓她有更青春洋溢的感覺。

三藏的設計重點是「表現佛家三藏」…也因為他叫「三藏」，所以衣服及衣服上都有三條金線，頭上有三顆眉毛（戒疤）。

而悟淨的設計方針就是「君子」，因此加入了西裝的元素在內。

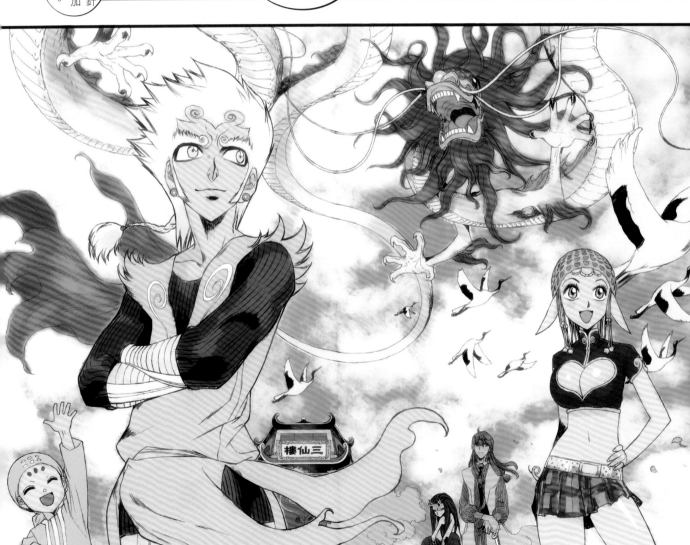

感覺老師思考相當細膩呢～這樣會不會有缺乏靈感的狀況呢？

平常我都盡量多看多接觸，不限定在中國神話上，任何地方、任何東西都是取材來源。接觸到的素材都會設想是否能使用在作品上、接觸到的點子是否能轉化成別種 idea 使用在作品上，我會盡量避免使用過於短期流行的時事，以延長作品的生命。

生活中遭遇的事情、認識的人、讓我感動的情節…我都會希望能呈現在作品中，讓自己曾經有過的體驗感動其他人。

老師的作品確實常有很感動及震撼人心的劇情，這算是老師創作的核心嗎？

是。我覺得「感動」才是作品的重心。《無上西天》主要想表現給讀者的，還是對生命的體悟吧。雖然在我的作品當中內有點「微裸露」、「微暴力」(笑)，但畢竟漫畫多數是給小朋友看的，我希望作品的內涵是可以讓小朋友有啟發，有得到正確道德觀，是引人向善的內容。

回憶起母親的死，個性很強勢兇悍的神武羅也流下了眼淚。老師對感動的詮釋總是淡淡哀傷中帶著一點光明。

© 無上西天／葉明軒／東立出版社

老師在創作經歷中，最深刻的是哪部份呢？

最深刻是父親過世的時候。當時我正在畫悟空的師傅須菩提的故事，而須菩提這個角色其實就是畫我的父親。原本我的原始設定是：須菩提在恢復身體之後，成為了悟空一行人背後的最強助手，但由於父親的過世，我將結局改成了須菩提也隨之逝去…或許這也是天意吧。

© 無上西天／葉明軒／東立出版社

道別的時刻，須菩提師傅含著笑意對孫悟空告別，也許老師認為，逝者留給生者，悲傷是短暫的，傳承的精神及意志，才是坦然面對生死的重點吧。

在真正認識「分鏡」之前，我覺得我也只是個自以為畫得很好，實際上卻是個什麼都不懂的臭屁死小鬼。我認為對我漫畫創作上影響最大的人，是我的分鏡老師。除此之外我也從月藏老師那裡學到很多漫畫技巧，讓我獲益良多。

不過到目前為止，我覺得自己現在的分鏡還是很死板，希望能有更多變化。例如荒木飛呂彥老師後期的分鏡方式，已經是一種完全自我飛躍的分鏡法，開發出自己獨特的風格，簡直是騰雲駕霧、完全不被書頁所限制的感覺，希望有一天我也能這樣。

父親在心理與經濟上的支持，是我能堅持在這條路上的最大支柱。

在製作過程有什麼困難呢？

最困難的地方…我覺得是：1)想不出好故事 2)畫不出好畫面 這兩點時。無論是劇情、分鏡、或畫稿的時候如果出現卡住的情形，就會花很多時間修了又修、改了又改…沒辦法忍受自己交不及格的東西出去。

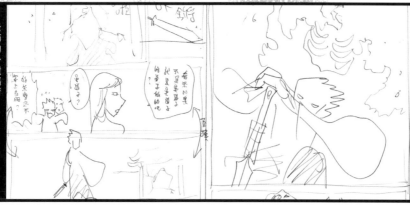

老師的分鏡稿唷！

而克服的方式就是「想辦法超越自己」，不能因為克服不了就放棄。如果是劇情方面卡住，我會習慣找我表弟請他給予意見，因為他的想法剛好可以跟我產生互補作用。

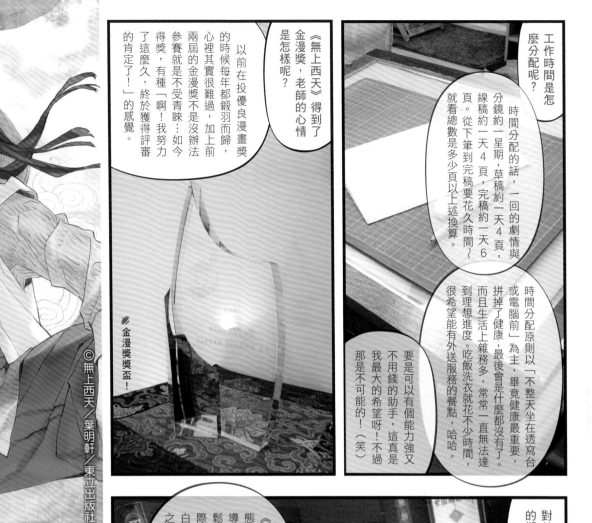

©無上西天／葉明軒／東立出版社

工作時間是怎麼分配呢？

時間分配的話，一回的劇情與分鏡約一星期，草稿約一天4頁，線稿約一天4頁，完稿約一天6頁。從下筆到完稿要花久時間～就看總數是多少頁以上述換算。

時間分配原則以「不整天坐在透寫台或電腦前」為主，畢竟健康最重要，拼掉了健康，最後會是什麼都沒有了。而且生活上雜務多，常常一直無法達到理想進度。吃飯洗衣就花不少時間，很希望能有外送服務的餐點，哈哈。

要是可以有個能力強又不用錢的助手，這真是我最大的希望呀！不過那是不可能的！（笑）

《無上西天》得到了金漫獎，老師的心情是怎樣呢？

以前在投優良漫畫獎的時候每年都鎩羽而歸，心裡其實很難過，加上前兩屆的金漫獎不是沒辦法參賽就是不受青睞：如今得獎，有種「啊！我努力了這麼久，終於獲得評審的肯定了！」的感覺。

金漫獎獎盃！

對於新作品《大仙術士李白》的期許是什麼？

我的運氣很好，剛好自己最想畫的題材提上去都能被出版社接受。我很久之前就想畫李白了，但礙於當時能力不足，怕自己無法漂亮的詮釋這個充滿傳奇的角色；在完成《無上西天》之後，希望現在的我已經有足夠的能力去嘗試。

《大仙術士李白》我是抱著比較輕鬆的態度來畫的，前作對自己有很多的期許，導致壓力變大的…現在就比較傾向用輕鬆歡樂的心態敘述李白的一生。不過實際投入後，光是找資料就搞死我了，李白的作品及典故非常多，而且還有真偽之別，需要花很多時間去考察。

而且說實在的，雖然想畫輕鬆，但結果比畫無上西天時更痛苦…希望大家能跟無上西天比起來更喜歡李白這部作品！

「厲害的人都很溫柔。」

經過這次訪談，敝獸對老師的理解與景仰又更深入了一層，借用《浪人劍客》內的一句名言：「厲害的人都很溫柔」，從葉明軒老師身上也能體會到這種特質。

亦深深感受到老師對漫畫創作的熱誠與認真，儘管漫畫界的發展十分嚴苛，作品能否長期連載其實是十分困難的考驗，在訪談過程中，老師偶爾也會笑笑地自我調侃說：「啊～不知道能不能畫到那一段劇情呢～」，但他始終面帶微笑，抱著一股正面的心態持續創作。無時無刻都煩惱著漫畫可否更好，煩惱著劇情可否推進得更精彩，煩惱著讀者可否從作品內得到樂趣與省思，也許這就是漫畫家的心吧。

謝謝葉明軒老師分享其漫畫創作經歷，希望能看到老師更多的有趣作品，敝獸充滿期待唷～

Cosplay
化 妝 小 教 室 sayu

（服裝 / 道具 / 頭髮 / 化妝：sayu 攝影：小糸）

大家好，我是 sayu ！

這期 Cmaz 要分享給大家的是有關於初音ミク的 Tell Your World 版本。

sayu 對於喜歡的角色有點執著，而我想ミク大家應該都不陌生，對於眾多版本的ミク，Tell You r World 的服裝版型雖然沒有多大差異，但耳機和頭飾卻有不一樣的變化，接下來就要為大家介紹我簡單偷懶的作法！

道具小材料

03 螢光桃紅美術紙一張

02 黑色美術紙一張

01 黑色風扣版（厚度約 5mm）

06 鎳色鴨嘴夾若干

05 鎳色髮箍一個裁半

04 桃紅色緞帶約 4 尺（120cm）

輔助小工具

01 切割用具（sayu 愛用 30°美工刀）　02 保麗龍膠　03 雙面膠　04 熱熔槍

耳機的作法

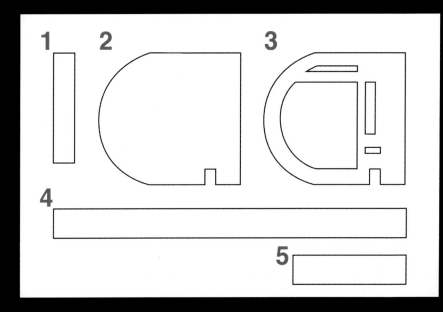

所需版型的材質與數量

① x2 / 風扣
③ x2 / 風扣
⑤ x2 / 風扣
② x2 / 螢光粉紅美術紙
④ x2 / 黑色美術紙

04

將④圍繞著耳機的 U 型黏貼，最後將⑤把 U 字連起來形成一個內空的耳機。

03

將②粉紅螢光只貼至③後面，使粉紅色鑲在耳機邊框裡面。

02

將①黏至③左下方，這是為了要讓耳機更有立體感的造型。

01

將所需版型剪下，數量是包含一對的所以記得要反轉方向才會正確。

黏上麥克風頭和將露出的鎳色
處理成黑色。

將鎳色髮箍剪半，耳機開洞黏
貼在耳機盒內固定。

將鎳色鴨嘴夾用熱熔槍
黏貼在耳機上如下圖。

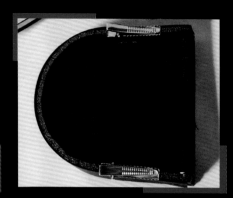

完成了！

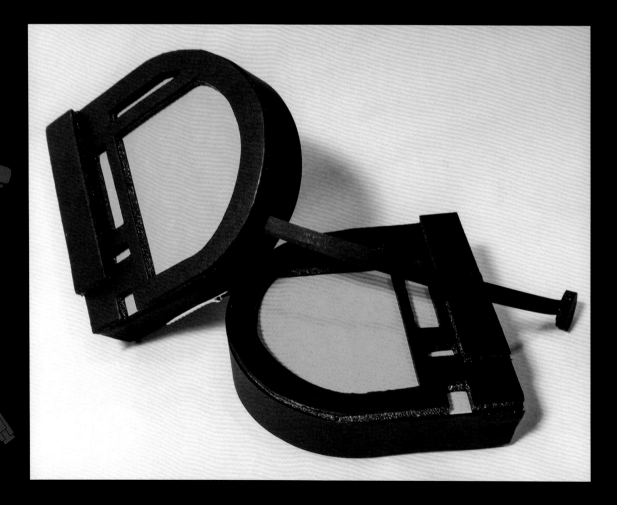

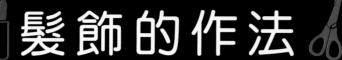

所需版型的材質與數量

⑥ x2 / 風扣
⑦ x2 / 風扣
⑧ x4 / 風扣
⑨ x4 / 風扣
⑪ x4 / 風扣
⑫ x4 / 風扣
⑬ x8 / 黑色美術紙
⑩ x1 / 螢光粉紅美術紙

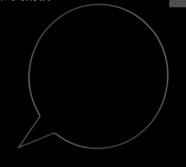

05

將⑬剪下,虛線折成三角形黏起來貼到框體上方如下圖。

04

將⑪⑫黏貼於框體內側上方成倒L型,⑪貼框體上排橫的,⑫貼直的對齊框體如下圖。

03

將⑨剪下貼至於緞帶的兩邊。

02

將桃紅色緞帶貼於框體的中間如下圖。
(sayu 是用雙面膠黏)

01

將⑥⑦⑧(耳機本體)剪下黏貼-⑥在上方,⑦在下方,⑧則是黏貼於於兩側完成髮飾框體。

Cosplay

化 妝 小 教 室

（服裝／道具／頭髮／化妝：sayu 攝影：小糸）

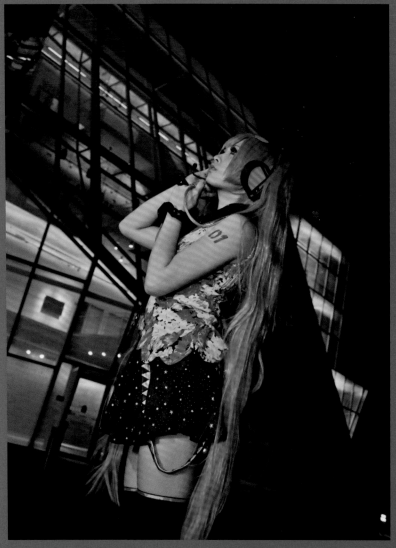

要請大家注意：

風扣版本身會有厚度，若是要做立體道具的話要把厚度扣掉，這樣全部重組才會是平坦的喔！最後請大家切割道具時要注意安全，希望有幫助到大家，祝各位製作愉快喔 :D

06

將鎳色鴨嘴夾用熱熔槍黏貼在框體內側上方。

07

將⑩剪下背後用熱熔槍黏貼鎳色鴨嘴夾。

大功告成！

Vol.5 封面繪師
SANA.C 薩那 blog.yam.com/milkpudding

Vol.4 封面繪師
Aoin 蒼印初 blog.roodo.com/aoin

Vol.3 封面繪師
Shawli www.wretch.cc/blog/shawli2002tw

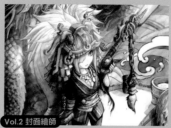
Vol.2 封面繪師
Loiza 落翼殺 www.wretch.cc/blog/jeff19840319

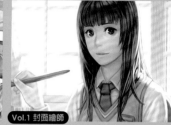
Vol.1 封面繪師
Krenz blog.yam.com/Krenz

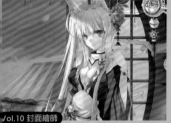
Vol.10 封面繪師
紅絲雀 liy093275411.blog.fc2.com/

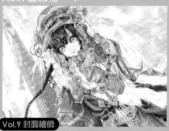
Vol.9 封面繪師
梅 ceomai.blog.fc2.com/

Vol.8 封面繪師
AMO 兔姬 angelproof.blogspot.com/

Vol.7 封面繪師
DM 張裕劼 home.gamer.com.tw/atriend

Vol.6 封面繪師
WRB 白米熊 diary.blog.yam.com/shortwrb216

Vol.15 封面繪師
韋奇露 hankiliu.pixnet.net/blog

Vol.14 封面繪師
Raven Wu 鴉參 pixiv.net/member.php?id=252830

Vol.13 封面繪師
KASAKA重花 http://hauyne.why3s.tw/

Vol.12 封面繪師
B.c.N.y. http://blog.yam.com/bcny

Vol.11 封面繪師
slamko42 戴天岳 slamko42.deviantart.com/

FatKE
mirake.blog.fc2.com/

Rick
home.gamer.com.tw/
homeindex.php?owner=lordskyman

奇洛 丹仔犽
blog.yam.com/foxkingdom

鶴季
tsurukinoki.blog138.fc2.com/

嗚晴
album.blog.yam.com/spellhowler

阿魂
P網id=1571307.

sawana 沙瓦娜
sawanacat.blogspot.tw/

Dillon-DoX 張小波
www.pixiv.net/member.php?id=2362674

Elsa
www.plurk.com/g557744

Nuka
www.facebook.com/hanhan.lin.12

飯糰魚
blog.yam.com/foolishzoo

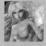
九命嵐
arashicat.deviantart.com/gallery/

foliage
www.facebook.com/ArtworkOfFoliage

智弟
home.gamer.com.tw/homeindex.php?owner=rai22019

AKI 愷
www.pixiv.net/member.php?id=999547

Lova 肉
www.facebook.com/IrisRobin1

Cmaz臺灣同人極限誌 合作繪師

HIZIRI
www.facebook.com/HiziriWorld

YuraRydia
www.tacocity.com.tw/ruru/

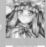
k.c
www.facebook.com/kai.chi.965

九十i
90idream.blog.fc2.com/

蝶羽攸
www.plurk.com/BF63

maigoyaki 迷子燒
humidity01.weebly.com/

Ariver Kao 高孟和
www.facebook.com/ariverartwork

HIMORI
www.plurk.com/himori_sos

SIDNEY
www.facebook.com/goodesignlife?ref=hl

HP花
blog.yam.com/hpflower

開2
blog.yam.com/vix6wia

骨盾
www.facebook.com/kafabest

sachy 沙其
blog.xuite.net/sachy/2011

SGFW 天草
www.facebook.com/sgfwlee

 Zihling
www.zihling.com/

 SUWA 蘇瓦
blog.yam.com/suwa

 LIN 麟
home.gamer.com.tw/
homeindex.php?owner=ko2915277ok

 A.Yuuki 悠綺
blog.yam.com/akikawayuuki

 紃香
junhiroka.blogspot.com/

 S.C 聖
home.gamer.com.tw/
homeindex.php?owner=etetboss0

 Kasai 葛西
arth58862186

 Jios
巴哈姆特ID：toumayumi

 Bamuth
bamuthart.blogspot.com/

 小殷
fc2syin.blog126.fc2.com/

 Lasterk
blog.yam.com/lasterK

 YellowPaint
blog.yam.com/yellowpaint

 冷月無瑕
blog.yam.com/sogobaga

 Shenjou 深珘
blog.roodo.com/iruka711/

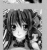 **綿峰**
menhou.omiki.com/

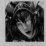 **索尼**
sioni.pixnet.net/blog(Souni's Artwork)

 Rotix
rotixblog.blogspot.com/

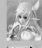 **雙貓屋**
blog.yam.com/nightcat

 Doreen
www.pixiv.net/member.php?id=101506

 NaKa 那卡
album.blog.yam.com/makacat

 uni
mioritu.blog126.fc2.com/

 Souki �希
blog.yam.com/darkthubasa

 櫻庭光
www.pixiv.net/member.php?id=1423422

 異世神音
arcchen613.blog125.fc2.com/

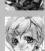 **Zai**
arukas.ftp.cc/

 琰良
巴哈姆特 ID：mico45761

 Capura.L
capura.hypermart.net

 KituneN
kitunen-tpoc.blogspot.com/

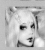 **KID**
kidkid-kidkid.blogspot.com

 S2O
blog.yam.com/sleepy0

 EvoLan
masquedaiou.blogspot.com/

 Sen
blog.yam.com/changchang

 由美姬
iyumiki.blogspot.com

 Cait
diary.blog.yam.com/caitaron

 AcoRyo 艾可小涼
mimiyaco.pixnet.net/blog

 陳傑強
artkentkeong-artkentkeong.blogspot.com/

 BABAPu 叭叭噗
ameblo.jp/bapu-paradise/

 FuFu
p30772772@gmail.com

 NEBA
kao42957@hotmail.com

 小善存
blog.xuite.net/momo12241003/yu

 Simi
flavors.me/simi

 Marymaru 瑪莉丸
tinyurl.com/888rfwz

 Mo牛
mocow.pixnet.net/blog

 Paparaya
blog.yam.com/paparaya

 Nath
www.plurk.com/Nath0905

 伊米雅
blog.yam.com/miya29

 Senzi
Origin-Zero.com

 Nncat 九夜貓
blog.yam.com/logia

 Dako
blog.yam.com/dako6995

 草熊
blog.yam.com/grassbear

 KURUMI
blog.yam.com/kamiaya123

 由衣.H
blog.yam.com/yui0820

 darkmaya 小黑蜘蛛
blog.yam.com/darkmaya

 陽春
blog.yam.com/RiPPLiNGproject

 watermother2004 變種水母
watermother2004.blog.fc2.com/

 Xiaobotong S.紫雷
xiaobotong.deviantart.com/

 Autumn cat 秋貓
aa2233a.pixnet.net/blog

 Musi 虫大人
blog.yam.com/user/rap123r.html

 Junsui 純粋
巴哈姆特ID：louyun790728

 Hihana 緋華
ookamihihana.blog.fc2.com

 湘海
blog.yam.com/user/e90497.html

 Wuduo 無多
blog.yam.com/wuduo

 貓小渣
shadowgray.blog131.fc2.com/

 Mumuhi 姆姆希
mumuhi.blogspot.com/

 水侉
blog.yam.com/fred04142

 霜淇淋
blog.yam.com/redcomic0220

 鳴啾
blog.yam.com/mouse5175

 米路兔
www.wretch.cc/blog/mirutodream

 Rozah 釷
blog.yam.com/aaaa43210

Spades11
hoduli.blogspot.com/

LDT
blog.yam.com/f0926037309

崑尤
blog.roodo.com/amatizqueen

 如有任何疑問請至Facebook 粉絲團 http://www.facebook.com/wizcmaz 留言，亦可寄e-mail: wizcmaz@gmail.com
我們會給予您所需要的協助，謝謝您的參與！

徵稿活動

投稿吧！

Cmaz即日起開放無限制徵稿，只要您是身在臺灣，有志與Cmaz一起打造屬於本地ACG創作舞台的讀者，皆可藉由徵稿活動的管道進行投稿，Cmaz編輯部將會在刊物中編列讀者投稿單元，讓您的作品能跟其他的讀者們一起分享。

投稿須知：

1. 投稿之作品命名方式為：**作者名_作品名**，並附上一個txt文字檔說明創作理念，並留下姓名、電話、e-mail以及地址。

2. 您所投稿之作品不限風格、主題、原創、二創、唯不能有血腥、暴力、過度煽情等內容，Cmaz編輯部對於您的稿件保留刊登權。

3. 稿件規格為A4以內、300dpi、不限格式（Tiff、JPG、PNG為佳）。

4. 投稿之讀者需為作品本身之作者。

投稿方式：

1. 將作品及基本資料燒至光碟內，標上您的姓名及作品名稱，寄至：威智創意行銷有限公司 106台北郵局第57-115號信箱。

2. 透過FTP上傳，FTP位址：ftp://220.135.50.213:55
帳號：cmaz　密碼：wizcmaz
再將您的作品及基本資料複製至視窗之中即可。

3. E-mail：wizcmaz@gmail.com，主旨打上「Cmaz讀者投稿」

如有任何疑問請至Facebook 粉絲團 *http://www.facebook.com/wizcmaz* 留言

亦可寄e-mail: *wizcmaz@gmail.com*，我們會給予您所需要的協助，謝謝您的參與！

我是回函

本期您最喜愛的單元
（繪師or作品）依序為

❶ _____
❷ _____
❸ _____

您最想推薦讓Cmaz
報導的（繪師or活動）為

您對本期Cmaz的
感想或建議為

基本資料

姓名：　　　　　　　　　　　電話：

生日：　　／　　／　　　　　地址：☐☐☐

性別：☐男　☐女　　　　　　E-mail：

如有任何疑問請至Facebook 粉絲團 *http://www.facebook.com/wizcmaz* 🅕 留言
亦可寄e-mail: *wizcmaz@gmail.com* ，我們會給予您所需要的協助，謝謝您的參與！

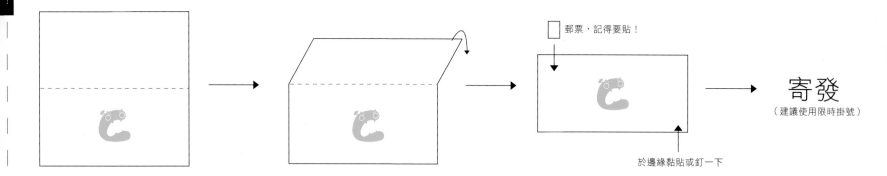

郵票，記得要貼！

寄發
（建議使用限時掛號）

於邊緣黏貼或釘一下

郵票黏貼處

vol.15

威智創意行銷有限公司 收
WIZ.DESIGN

106台北郵局第57-115號信箱

訂閱價格

國內訂閱		一年4期	兩年8期
	掛號寄送	NT. 900	NT.1,700
國外訂閱（航空訂閱）	大陸港澳	NT.1,300	NT.2,500
	亞洲澳洲	NT.1,500	NT.2,800
	歐美非洲	NT.1,800	NT.3,400

● 以上價格皆含郵資，以新台幣計價。

購買過刊單價（含運費）

	1~3本	4~6本	7本以上
掛號寄送	NT. 200	NT. 180	NT. 160

● 目前本公司Cmaz創刊號已銷售完畢，恕無法提供創刊號過刊。
● 海外購買過刊請直接電洽發行部（02）7718-5178 詢問。

訂閱方式

劃撥訂閱	利用本刊所附劃撥單，填寫基本資料後撕下，或至郵局領取新劃撥單填寫資料後繳款。
ATM轉帳	銀行：玉山銀行（808） 帳號：0118-440-027695 轉帳後所得收據，與本刊所附之訂閱資料，一併傳真至2735-7387
電匯訂閱	銀行：玉山銀行（8080118） 帳號：0118-440-027695 戶名：威智創意行銷有限公司 轉帳後所得收據，與本刊所附之訂閱資料，一併傳真至2735-7387

郵政劃撥存款收據 注意事項

一、本收據請妥為保管，以便日後查考。

二、如欲查詢存款入帳詳情時，請檢附本收據及已填之查詢函向任一郵局辦理。

三、本收據各項金額、數字係機器印製，如非機器列印或經塗改或無收款郵局收訖者無效。

Cmaz!! 期刊訂閱單

臺灣同人極限誌

訂購人基本資料

姓　名		性　別	□男 □女
出生年月	年　　　月　　　日		
聯絡電話		手　機	
收件地址	□□□　　　　　　　　（請務必填寫郵遞區號）		

學　歷：□國中以下 □高中職 □大學/大專
　　　　□研究所以上

職　業：□學 生 □資訊業 □金融業 □服務業
　　　　□傳播業 □製造業 □貿易業 □自營商
　　　　□自由業 □軍公教

訂購資訊

● 訂購商品

◎ Cmaz!!臺灣同人極限誌
　□ 一年4期
　□ 兩年8期
　□ 購買過刊：期數_____

● 郵寄方式

　□ 國內掛號　□ 國外航空

● 總金額　　NT._____

注意事項

● 本刊為三個月一期，發行月份為2、5、8、11月1日，訂閱用戶刊物為發行日寄出，若10日內未收到當期刊物，請聯繫本公司進行補書。

● 海外訂戶以無掛號方式郵寄，航空郵件需7~14天，由於郵寄成本過高，恕無法補書。請確認寄送地址無虞。

● 為保護個人資料安全，請務必將訂書單放入信封寄回。

威智創意行銷有限公司
郵政信箱：106台北郵局第57-115號信箱
電話：(02)7718-5178　傳真：2735-7387

書　　　名：Cmaz!!臺灣同人極限誌 Vol.15
出版日期：2013年8月1日
出版刷數：初版一刷
出版印刷：威智創意行銷有限公司
發 行 人：陳逸民
編　　輯：廖又蓁
美術編輯：黃鈺雯、龔聖程、黃文信
行銷業務：游駿森

作　　者：Cmaz!! 臺灣同人極限誌編輯部
發行公司：威智創意行銷有限公司
總 經 銷：紅螞蟻圖書

電　　　話：(02)7718-5178
傳　　　真：2735-7387
郵 政 信 箱：106台北郵局第57-115號信箱
劃撥帳號：50147488
E-MAIL：wizcmaz@gmail.com
Facebook：www.facebook.com/wizcmaz
Plurk：www.plurk.com/wizcmaz

建議售價：新台幣250元

請沿虛線剪下後郵寄，謝謝您！

請沿虛線剪下後郵寄，謝謝您！

請沿虛線剪下，謝謝您！

請沿虛線剪下，謝謝您！

98.04-4.3-04

郵 政 劃 撥 儲 金 存 款 單

帳號 5 0 1 4 7 4 8 8

戶名 威智創意行銷有限公司

金額 新台幣（小寫）

仟 佰 拾 萬 仟 佰 拾 元

通訊欄

寄款人
□他人存款 □本戶存款

收件人：
生日：西元　　　年　　　月
收件地址：
聯絡電話：
E-MAIL：
統一發票開立方式：□二聯式 □三聯式
統一編號
發票抬頭

虛線內備供機器印錄用請勿填寫

經辦局收款戳

○寄款人請注意背面說明
○本收據由電腦印錄請勿填寫

郵政劃撥儲金存款收據